CAPTAIN TSUBASA ROAD TO 2002

キャプテン翼 2 ROAD TO 2002

高橋陽一

集英社文庫

CONTENTS

CAPTAIN TSUBASA ROAD TO 2002

- **ROAD 14** ——— 激闘!! ブンデスリーガ開幕戦　5
- **ROAD 15** ——— レギュラーを奪い取れ!!　25
- **ROAD 16** ——— 岬太郎の決断!!　45
- **ROAD 17** ——— その場所は ただ一つ!!　65
- **ROAD 18** ——— くじけぬ心!!　85
- **ROAD 19** ——— 希望の橋の先に　105
- **ROAD 20** ——— セリエAデビュー!!　125
- **ROAD 21** ——— 錠をこじあけろ!!　145
- **ROAD 22** ——— 猛獣どもの饗宴!!　165
- **ROAD 23** ——— 最高のパス、最高のシュート　184
- **ROAD 24** ——— 猛虎vs黒豹!!　208
- **ROAD 25** ——— この右脚に懸けろ!!　228
- **ROAD 26** ——— 最終兵器 発動!!　246
- **ROAD 27** ——— DFのプライドvsFWのプライド　264
- **ROAD 28** ——— 猛虎は死なず　282
- **特別企画** ——— 巻末スペシャルインタビュー　302

キャプテン翼 2 ROAD TO 2002

高橋陽一

★この作品は、2001年時点での
状況をもとに描かれています。

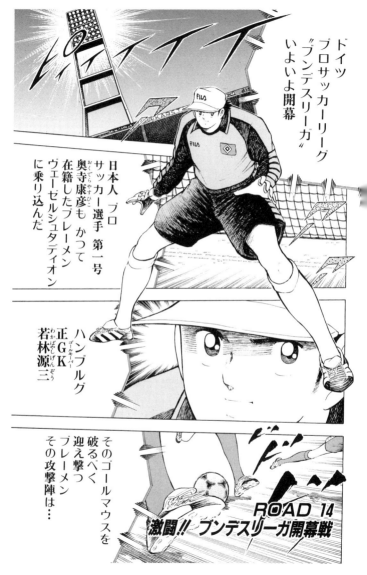

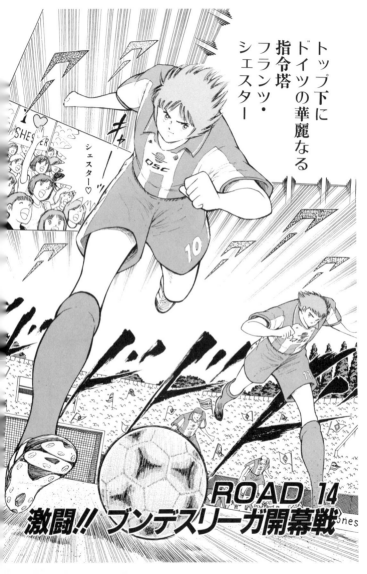

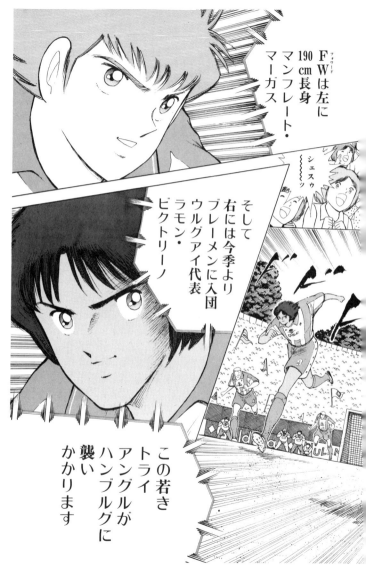

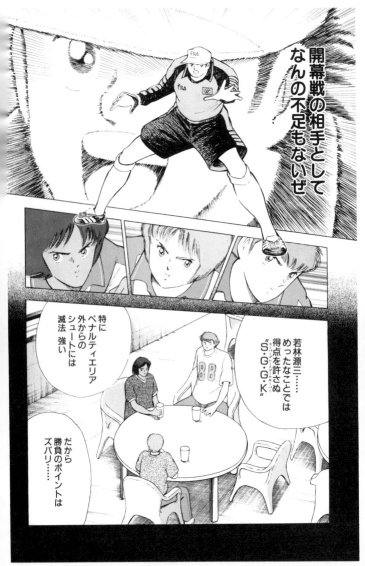

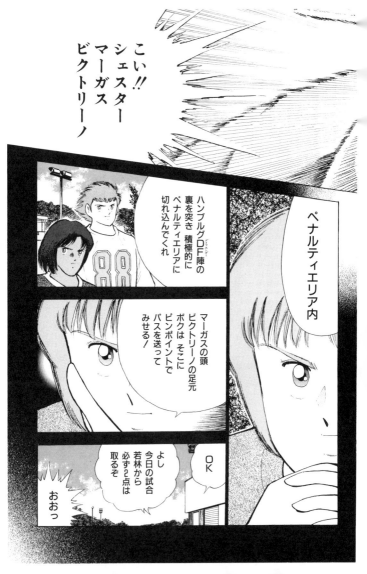

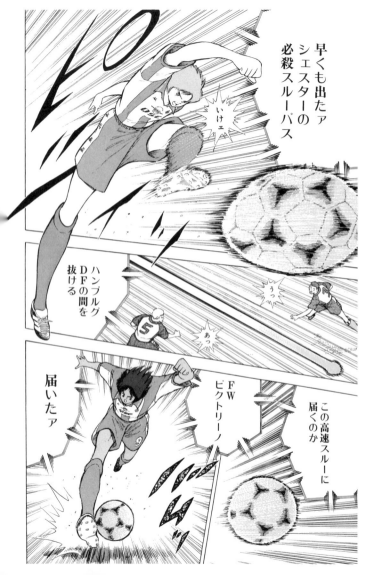

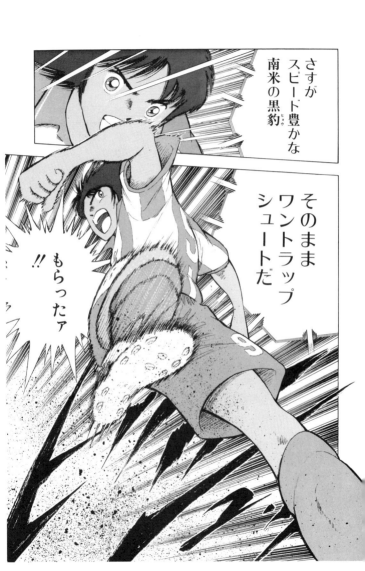

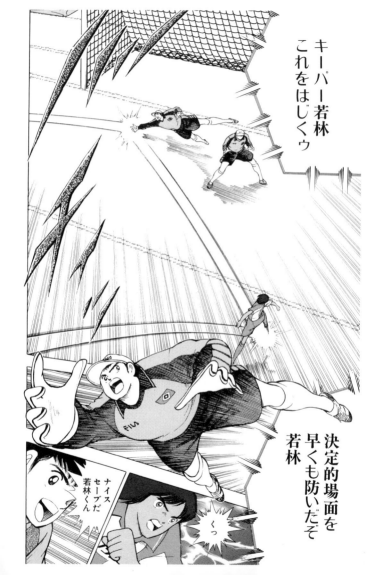

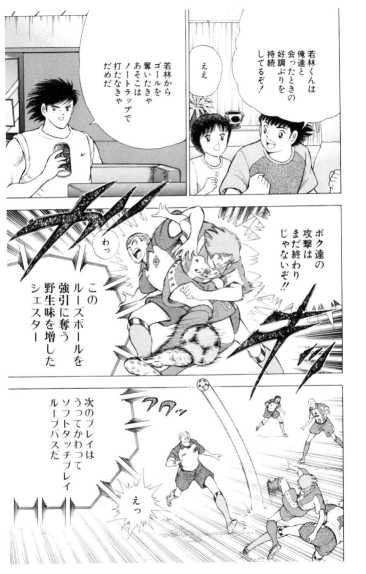

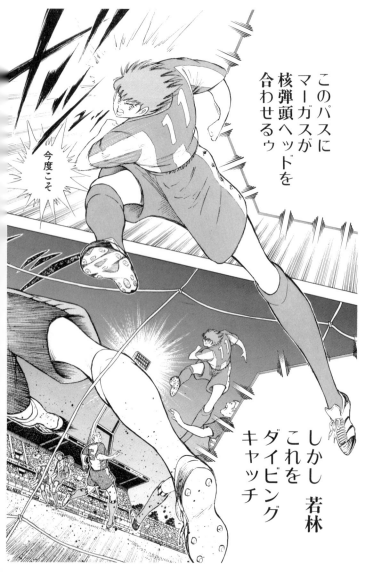

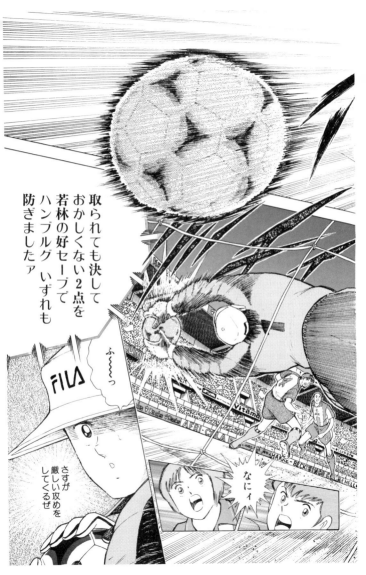

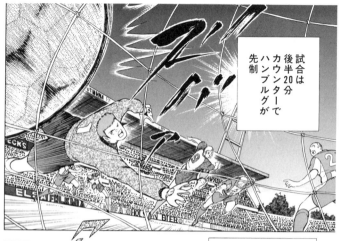

試合は後半20分カウンターでハンブルグが先制

アシストはつかないもののこの攻撃の起点となったのは若林のゴールキックであった

よォし!!

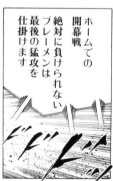

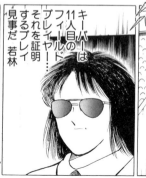

ホームでの開幕戦 絶対に負けられないブレーメンは最後の猛攻を仕掛けます

キーパーは11人目のフィールドプレイヤー…それを証明するプレイ 見事だ若林

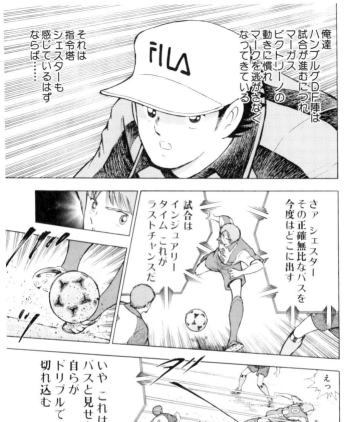

俺達ハンブルグDF陣は試合が進むにつれマーガス ピクトリーノの動きに慣れマークを逃がさなくなってきている

それは指令塔シェスターも感じているはずならば……

さぁ シェスター その正確無比なパスを今度はどこに出す

試合はインジュアリータイム これがラストチャンスだ

いやこれはパスと見せかけ自らがドリブルで切れ込む

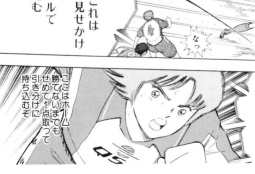

ハンブルグDF陣完全に裏を突かれた

ここはホーム勝てないまでもせめて引き分けに1点取って持ち込むぞ

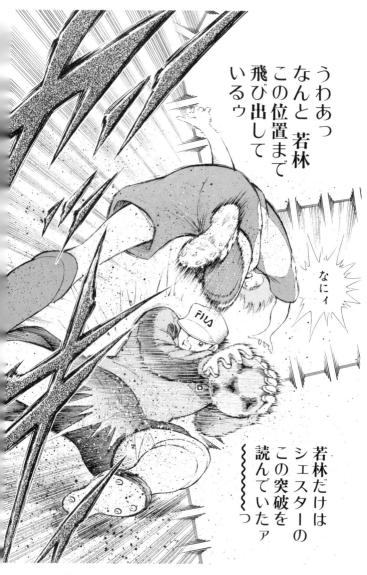

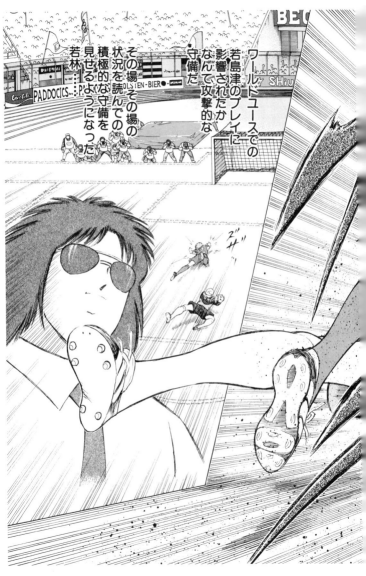

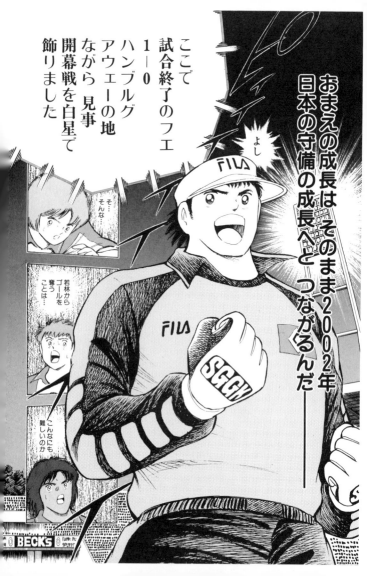

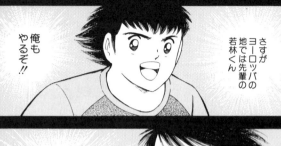

さすがヨーロッパの地では先輩の若林くん

俺もやるぞ!!

俺もセリエA開幕戦のピッチに立ってみせるぞ 若林

"ヨーロッパサッカー"
その長いシーズンがこの日 幕を開けた—

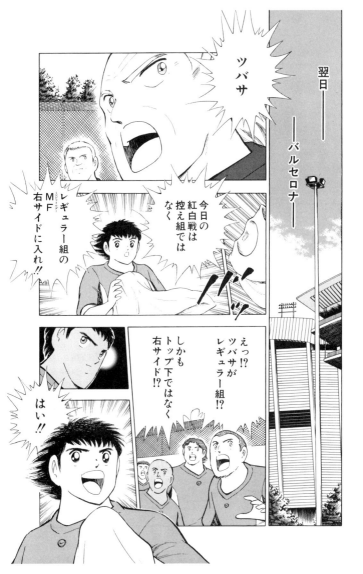

──ユベントス──
（トリノ）

FWは別メニュー

右サイドのゴールでシュート練習だ

はい

おう!!

ROAD 15 レギュラーを奪い取れ!!

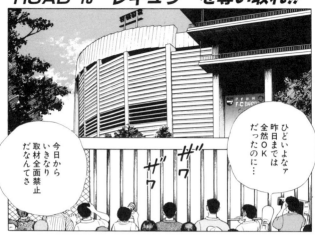

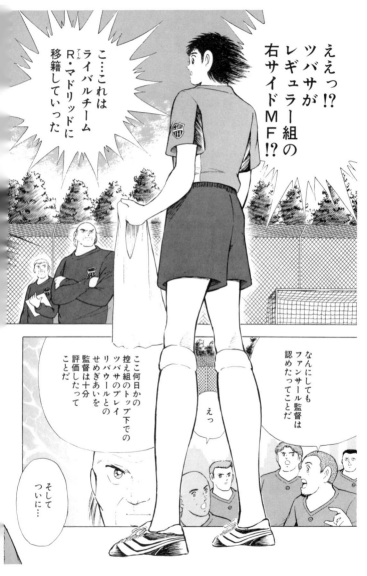

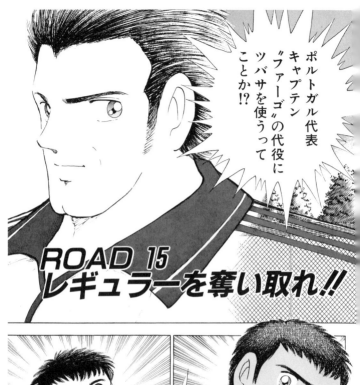

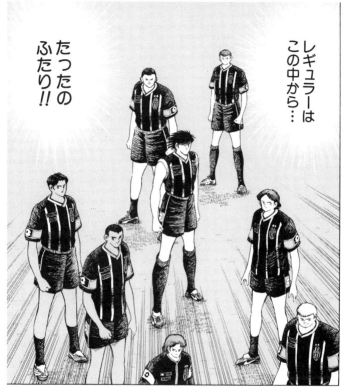
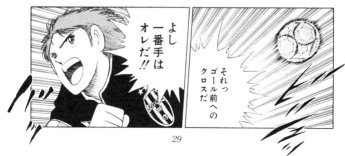

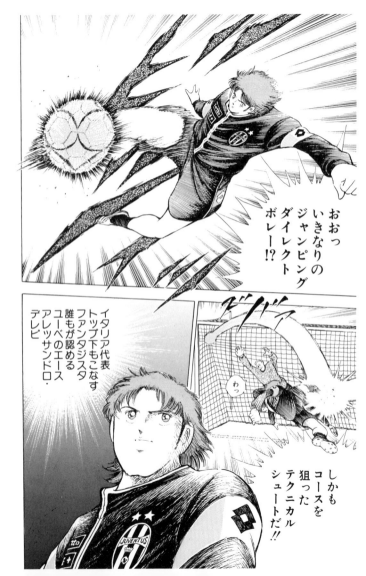

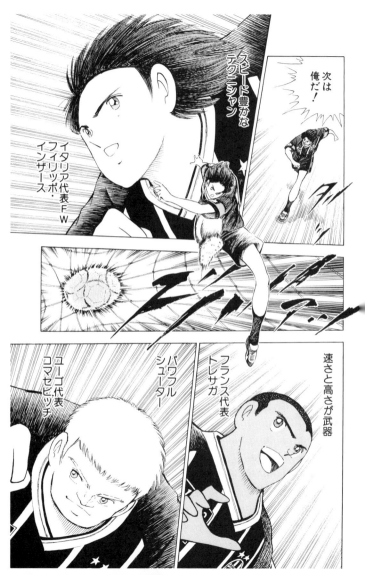

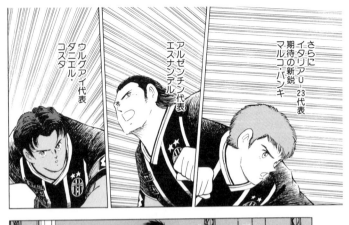

み…
みんな

うめェ…

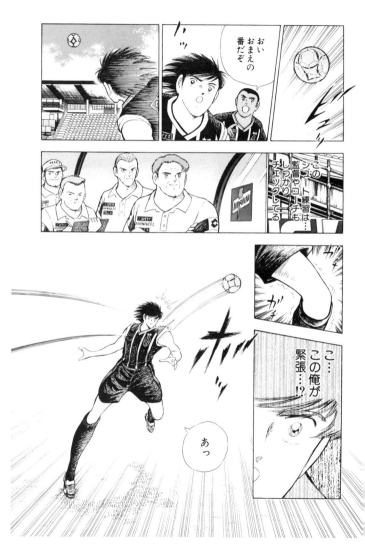

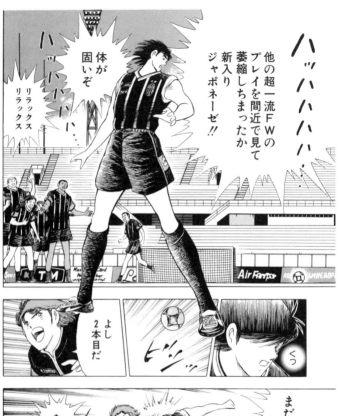

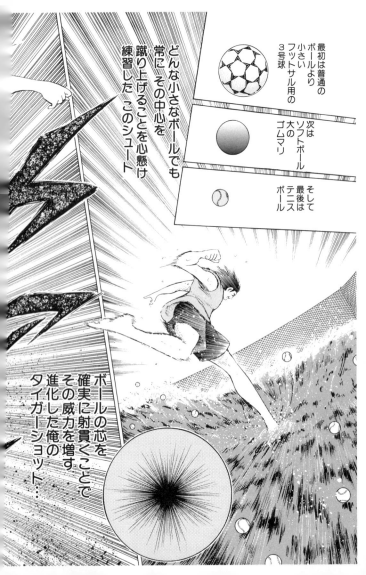

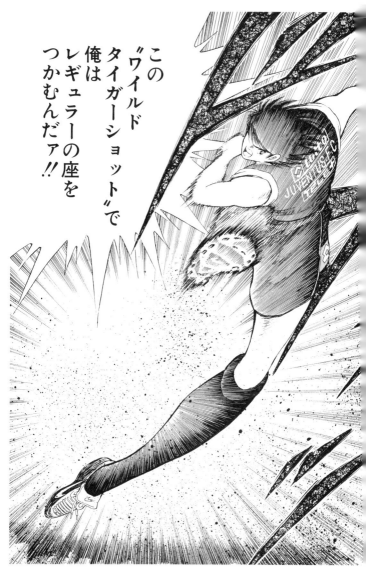

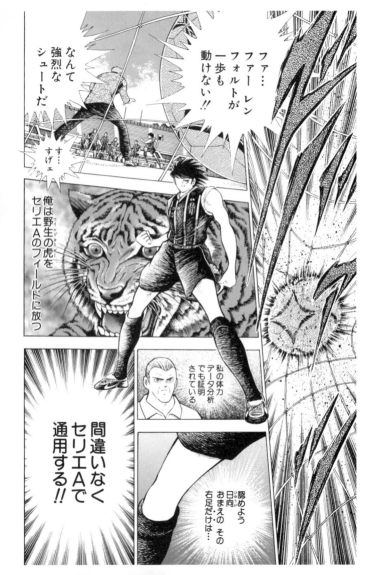

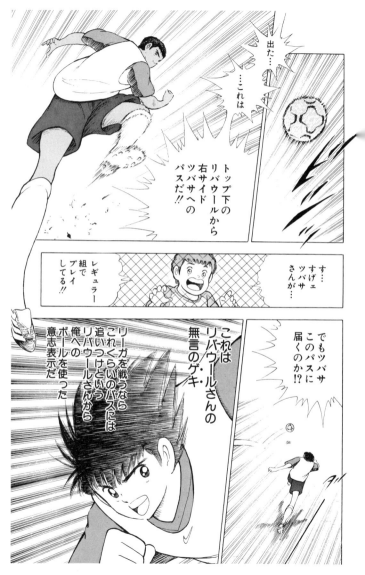

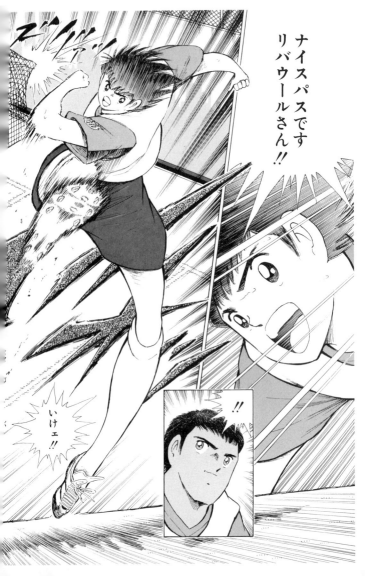

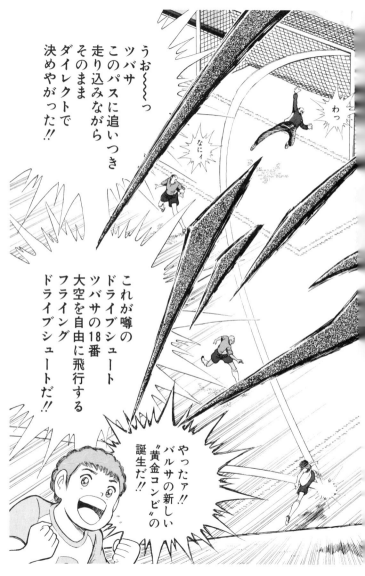

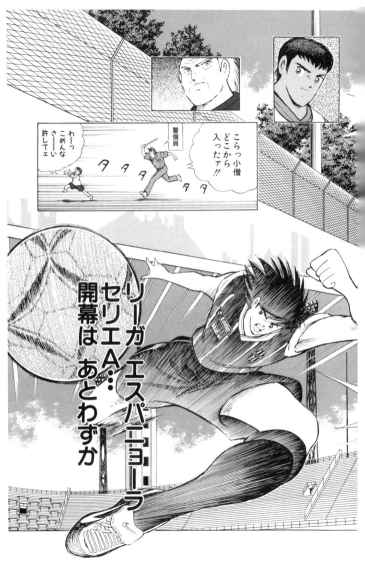

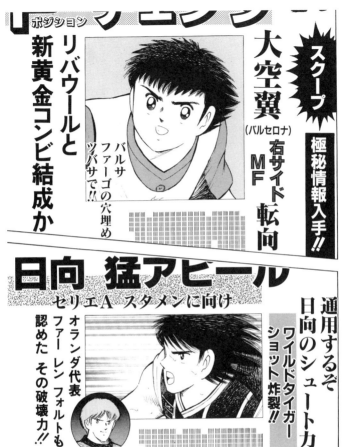

スクープ 極秘情報入手!!

大空翼（バルセロナ） 右サイドMF 転向

ポジション

リバウールと新黄金コンビ結成か

バルサファーゴの穴埋めツバサで!!

日向 猛アピール

セリエA スタメンに向け

通用するぞ日向のシュート力

ワイルドタイガーショット炸裂!!

オランダ代表ファーレンフォルトも認めた その破壊力!!

ROAD 16　岬太郎の決断!!

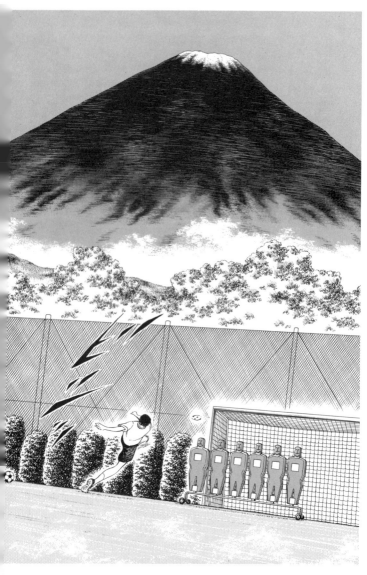

……でどうするんだい？ここまで回復した君の今後だが…

当初の予定どおり君の第2の故郷ともいえるフランスフランスリーグ D-1に挑むつもりかい？

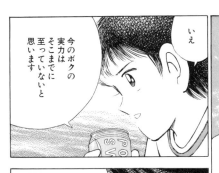

いえ

今のボクの実力はそこまでに至っていないと思います

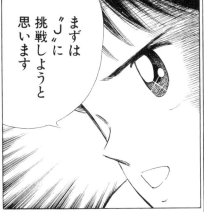

まずは"J"に挑戦しようと思います

Jリーグ…

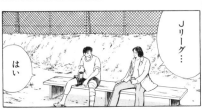

はい

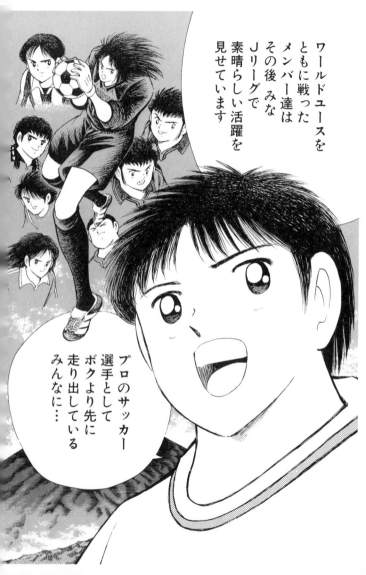

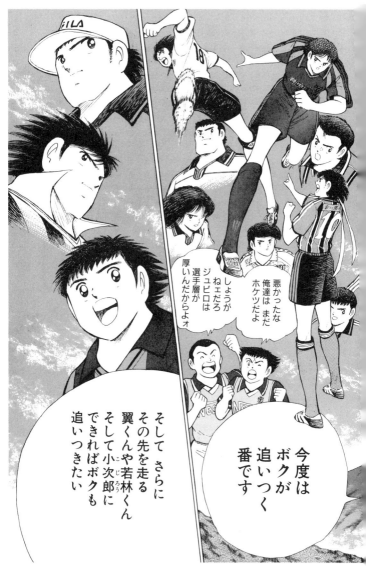

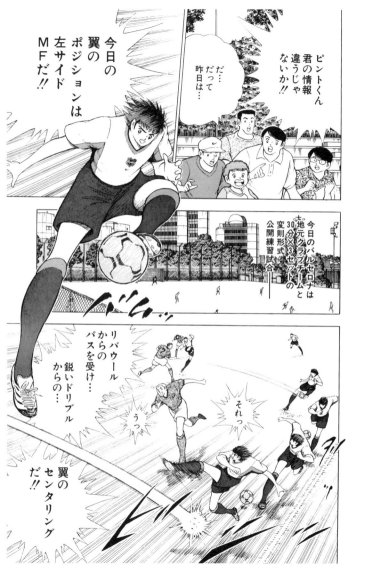

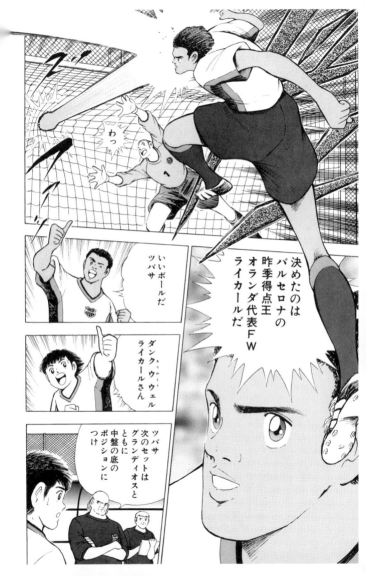

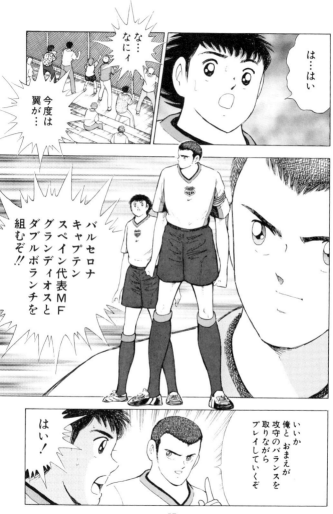

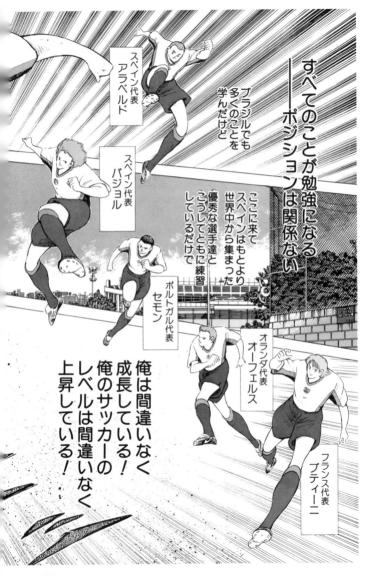

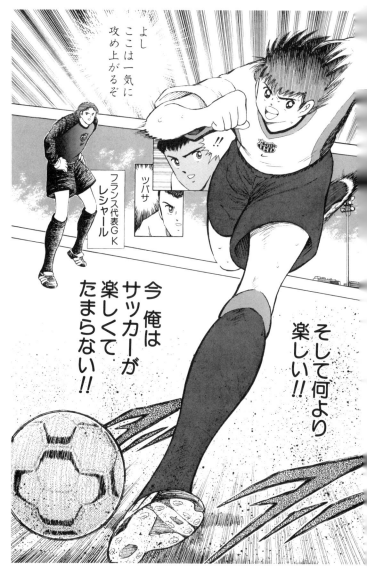

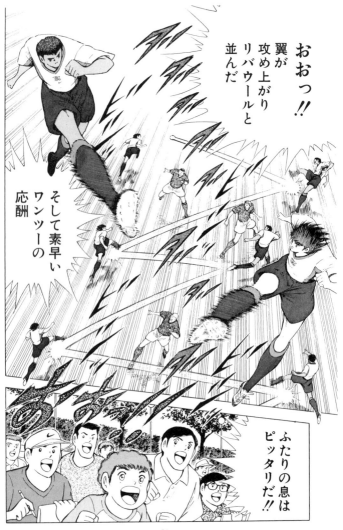

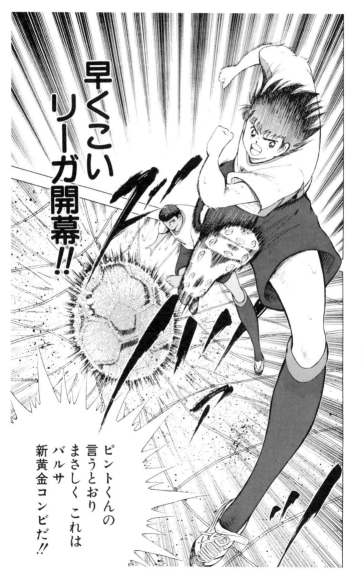

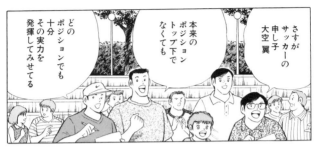

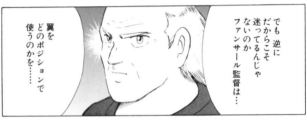

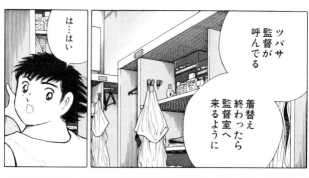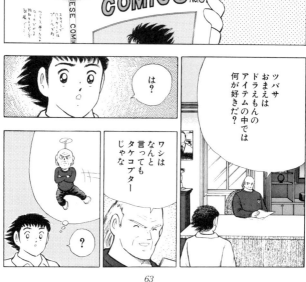

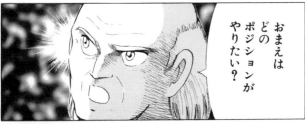

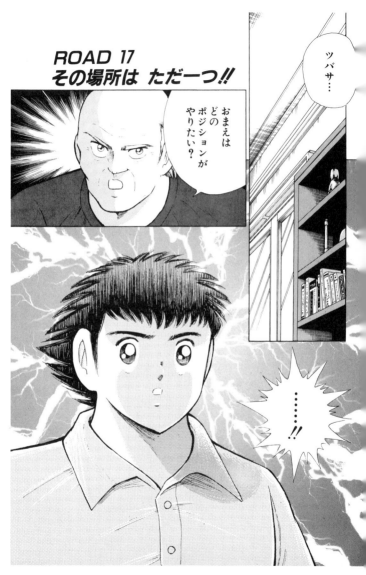

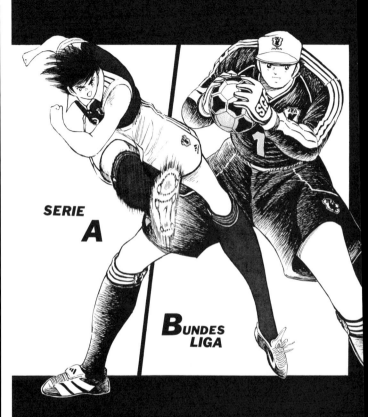

ROAD 17
その場所は ただ一つ!!

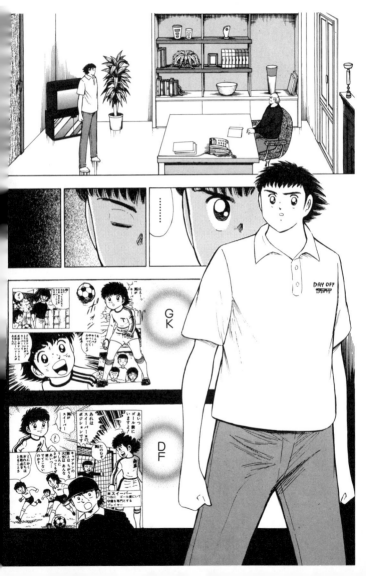

全日本少年サッカー大会

得点王

FW

点取り屋

南葛SC（なんかつ）の
エース
ストライカー

翼
おまえは
MFをやれ→

MF

南葛中学
全国大会
V3

ゲームが作れて
点も取れる！

ゲームメーカー

指令塔

日本Jr.ユース代表
ユース代表

サンパウロ

永遠の
背番号10

不動の
トップ下

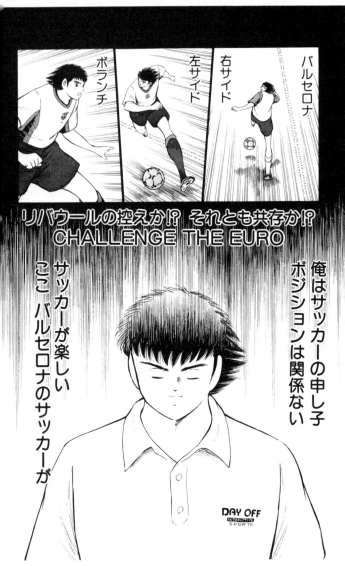

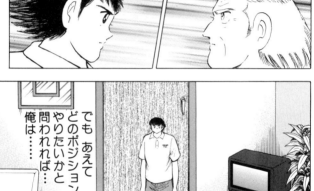
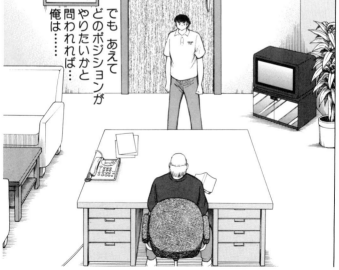

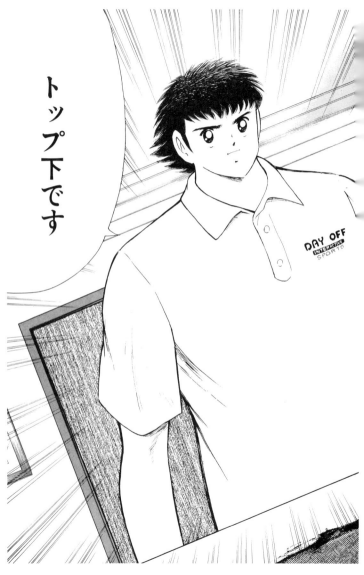

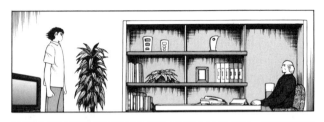

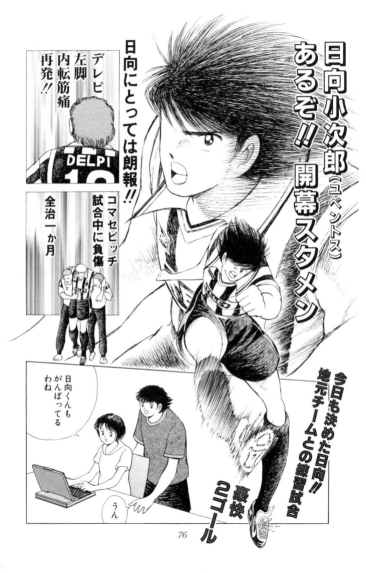

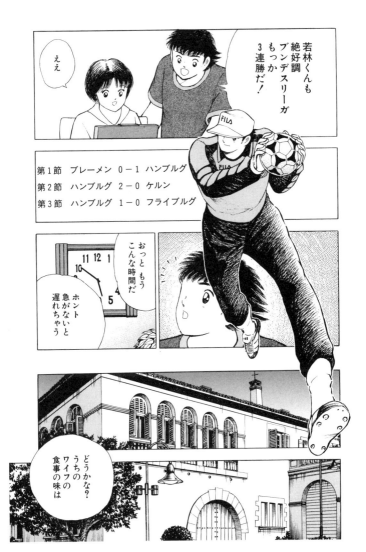

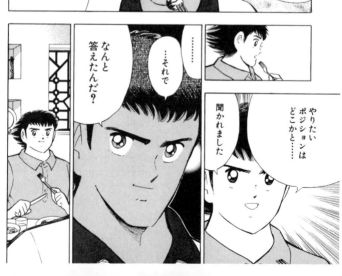

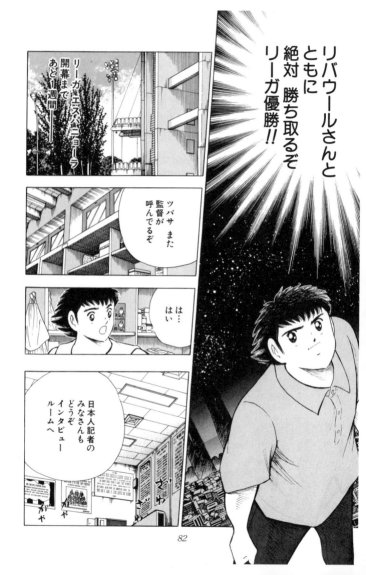

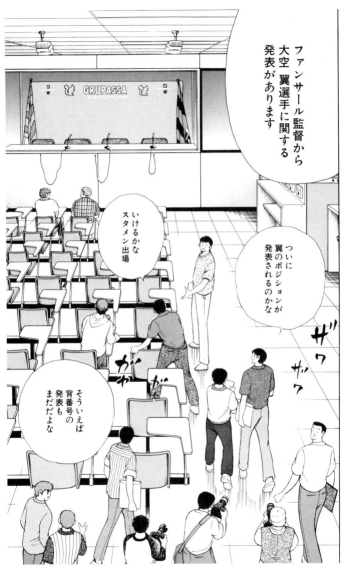

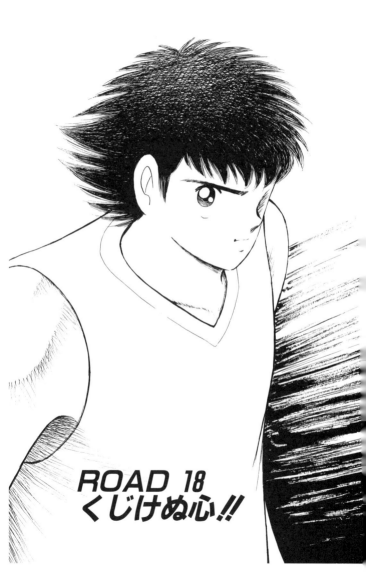

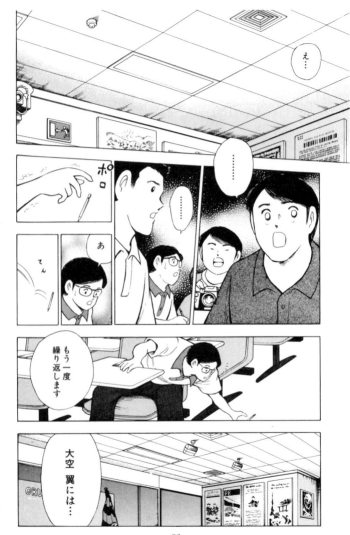

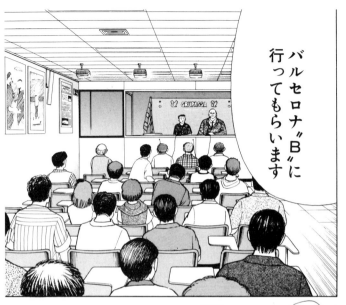

バルセロナ"B"に行ってもらいます

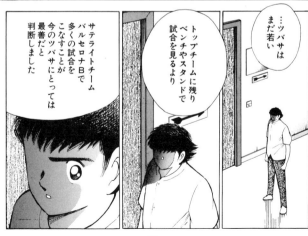

…ツバサはまだ若い

トップチームに残りベンチやスタンドで試合を見るより

サテライトチーム バルセロナBで多くの試合をこなすことが今のツバサにとっては最善だと判断しました

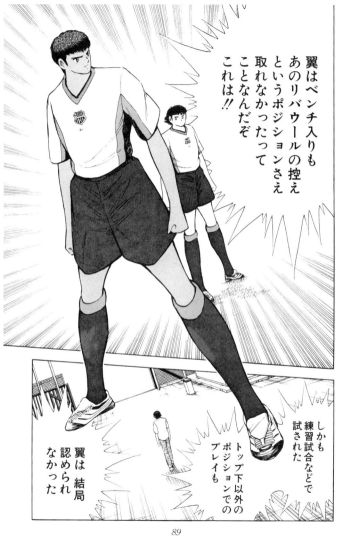

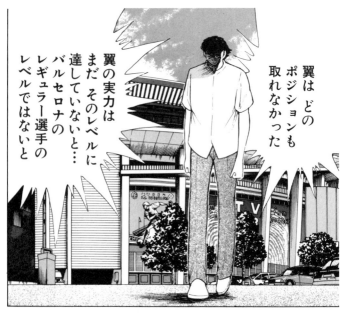

翼はどのポジションも取れなかった

翼の実力はまだそのレベルに達していないと…バルセロナのレギュラー選手のレベルではないと

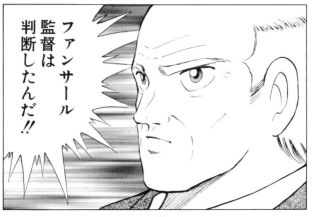

ファンサール監督は判断したんだ!!

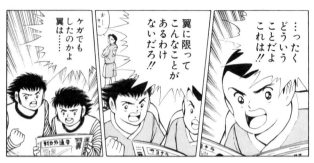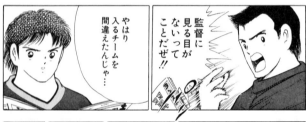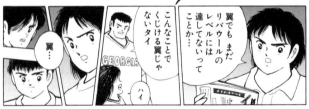

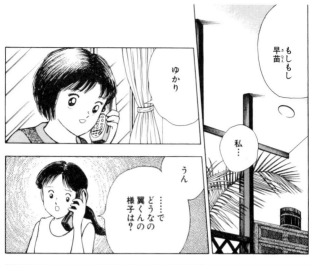

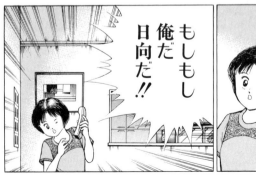

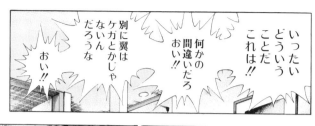

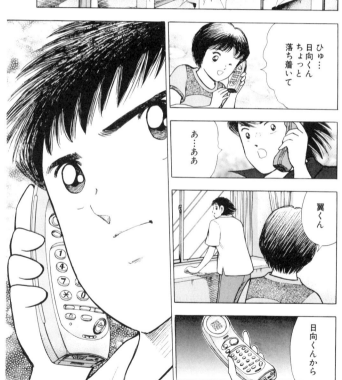

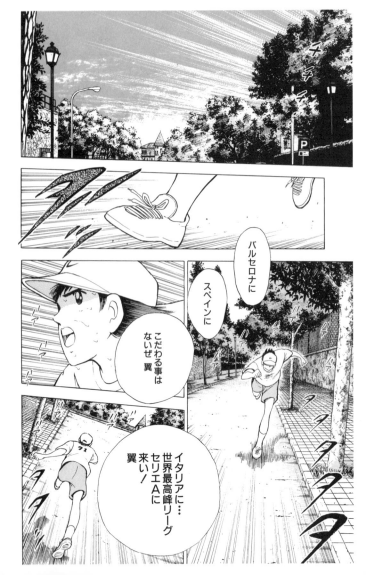

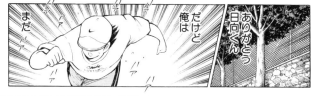

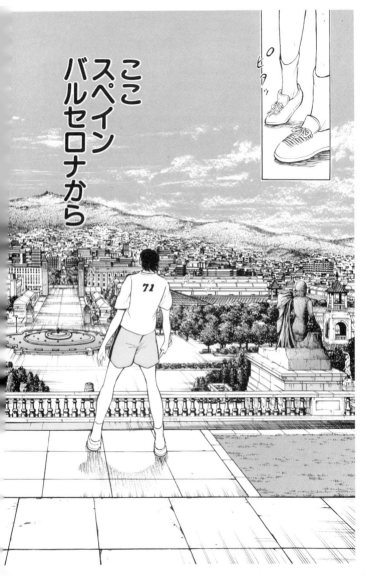

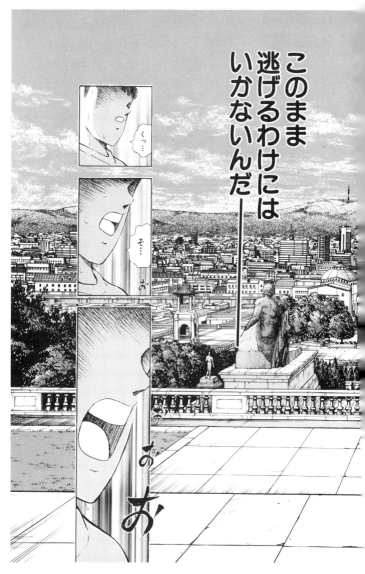

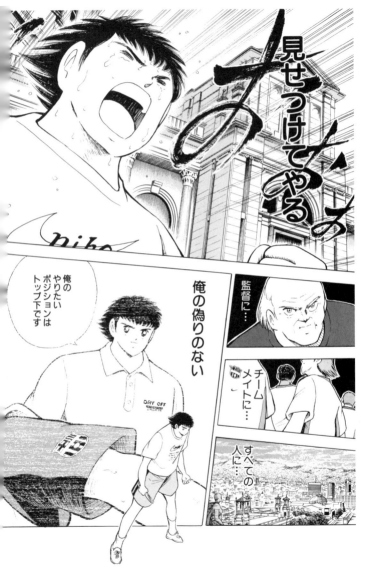

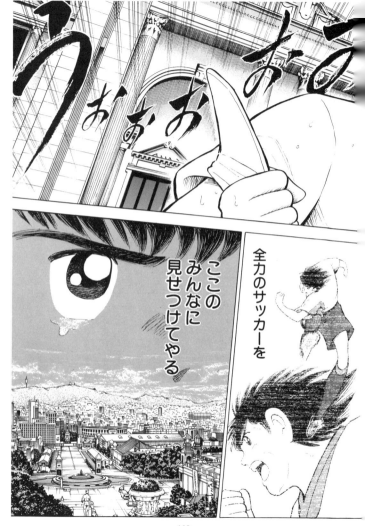

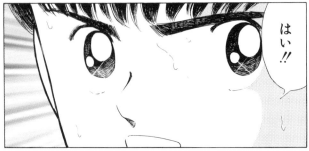

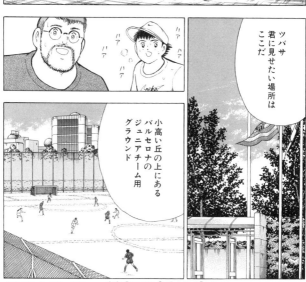

ROAD 19　希望の橋の先に

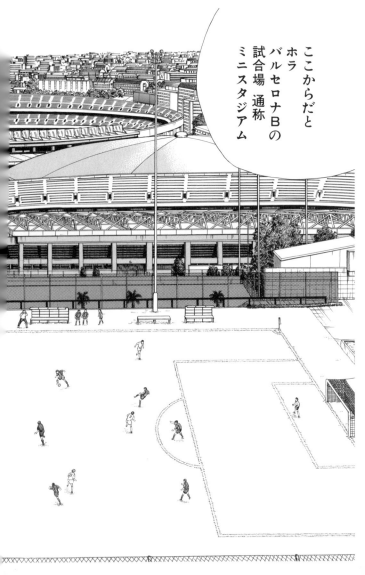

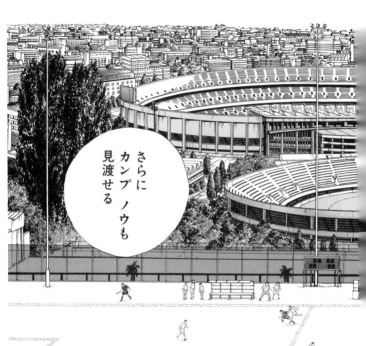

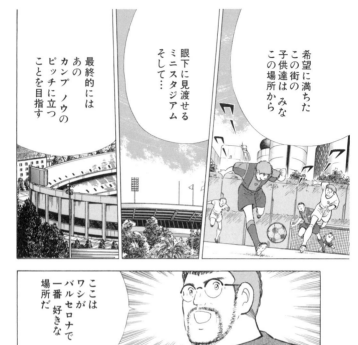

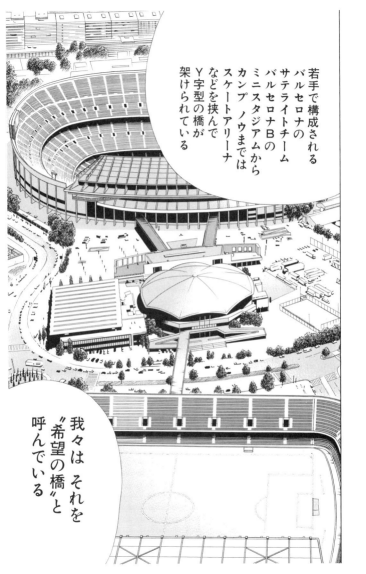

若手で構成されるバルセロナのサテライトチームバルセロナBのミニスタジアムからカンプ・ノウまではスケートアリーナなどを挟んでY字型の橋が架けられている

我々はそれを"希望の橋"と呼んでいる

バルセロナBの若者達は誰もが この橋を渡りカンプ・ノウでプレイすることを夢見ながら戦っているんだ

……

ツバサ おまえのサテライト落ちを聞きつけクラブ事務所には早くもよそのクラブチームからの移籍オファーが多数 届いてるそうだ

プロのサッカー選手としてそれも当然選択肢の一つだろう

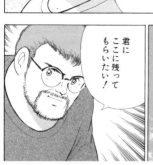

でもワシは…

君にここに残ってもらいたい！

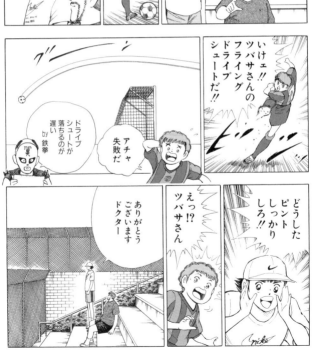

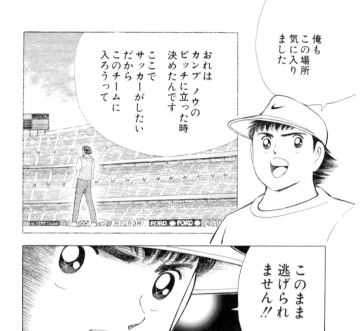
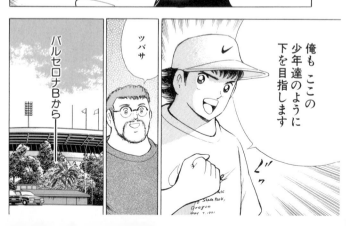

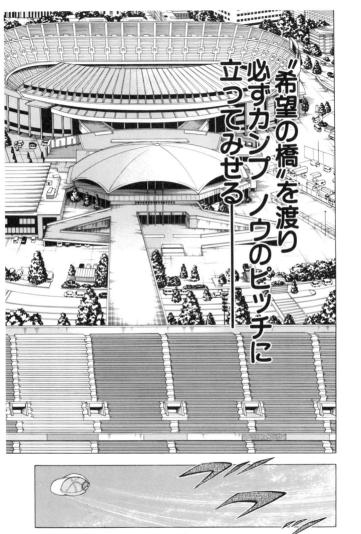

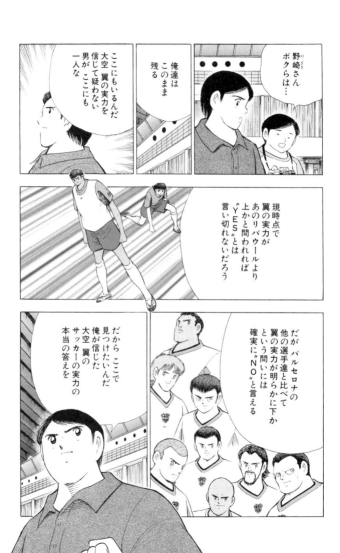

イタリア
——トリノ——

ユベントス
セリエA
開幕に向けての
最後の練習試合

アピールしろ
日向くん

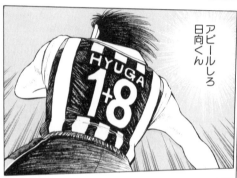

FWには他のポジションにはないはっきりした評価基準がある

それはゴールを決められるか決められないか

ユベントスのユニフォームと同じように
ストライカーの評価基準は…

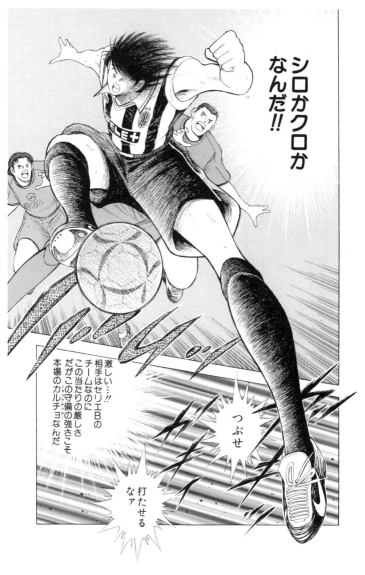

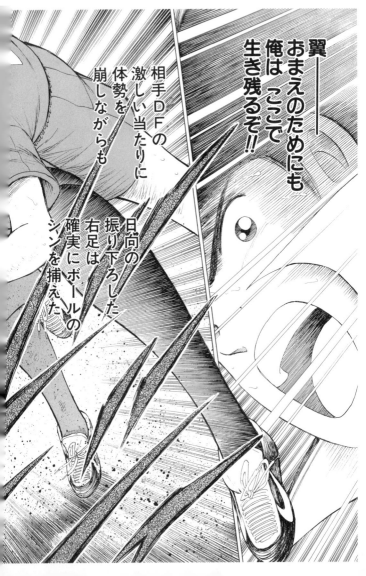

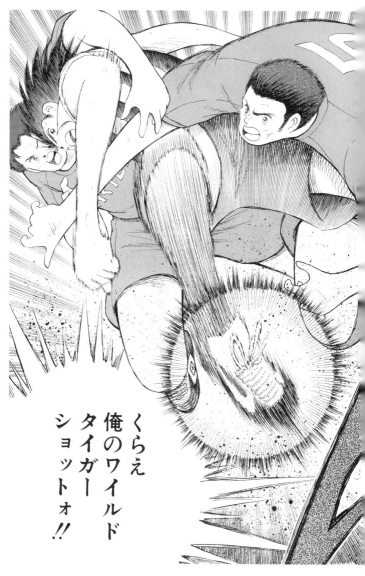

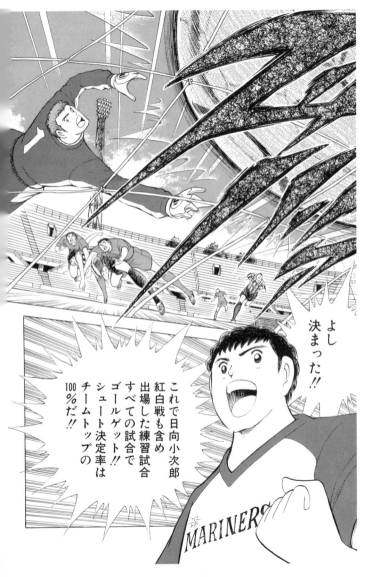

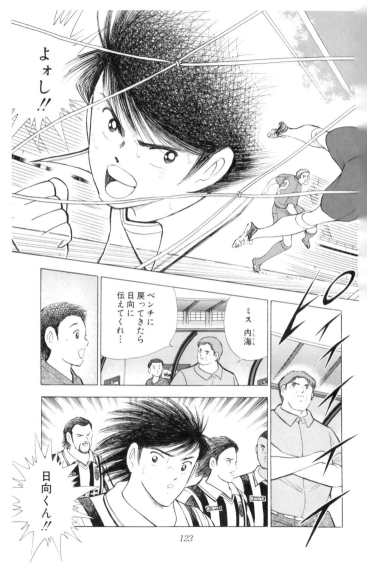

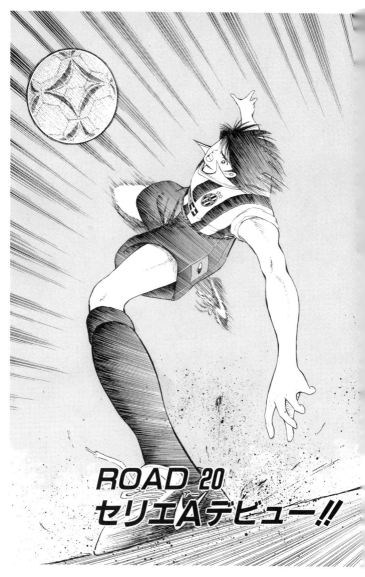

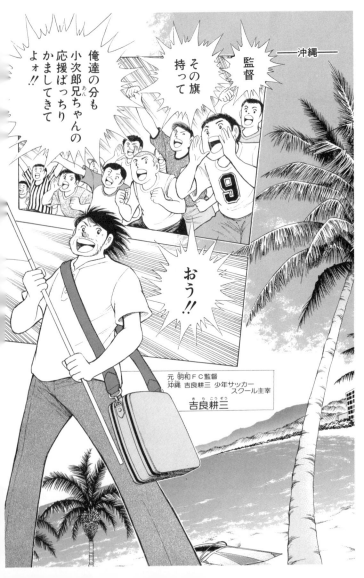

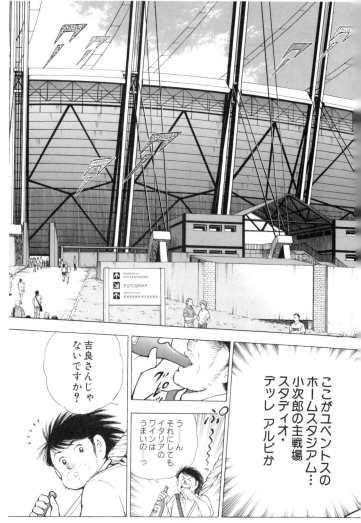

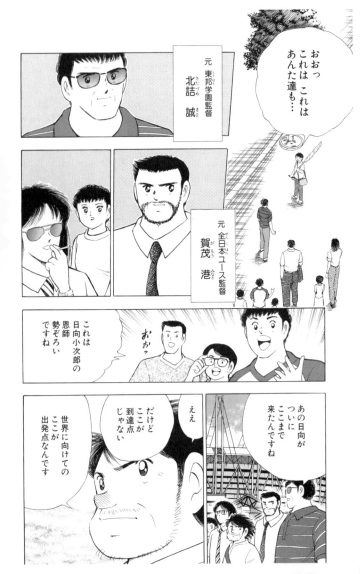

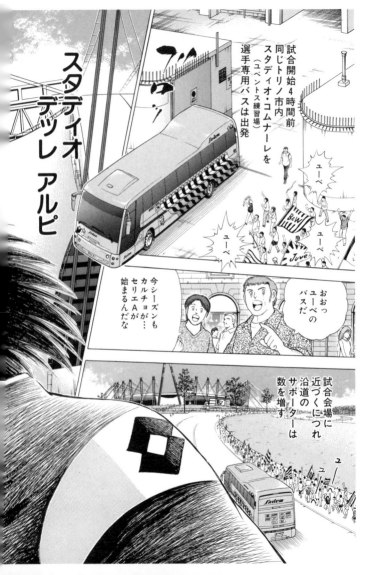

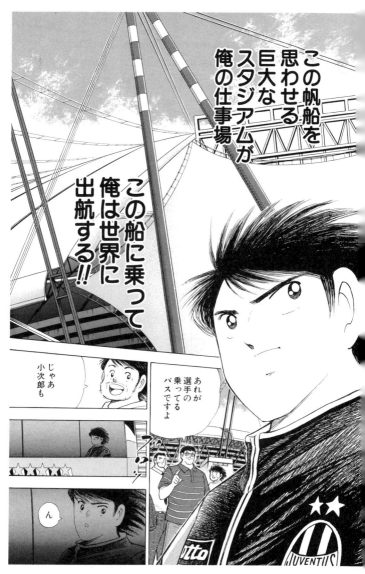

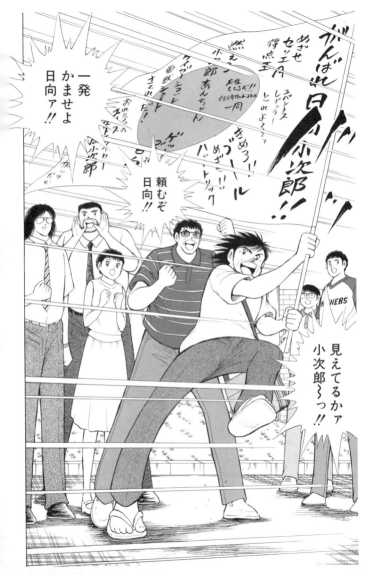

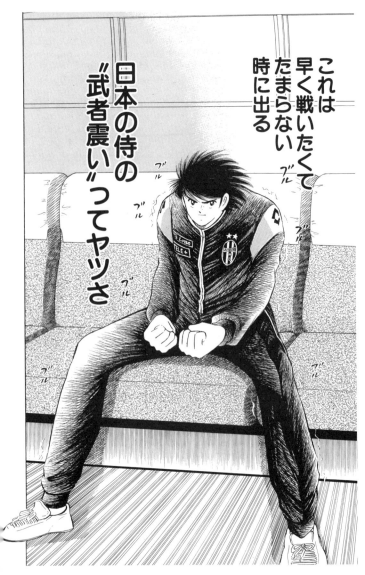

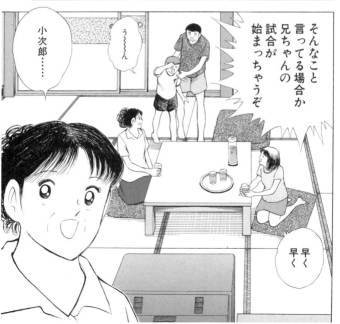

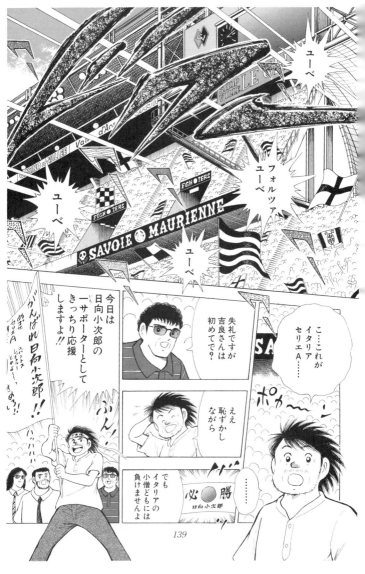

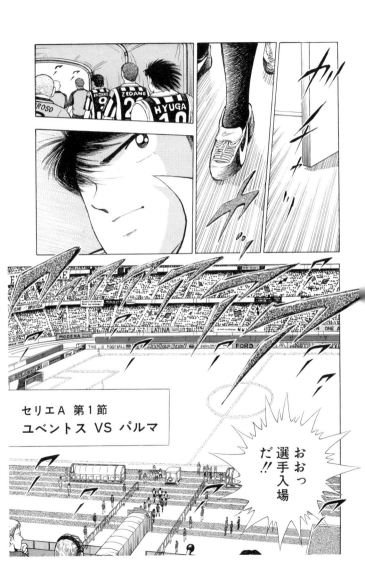

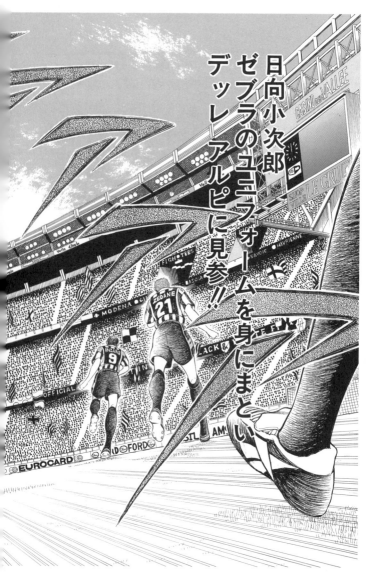

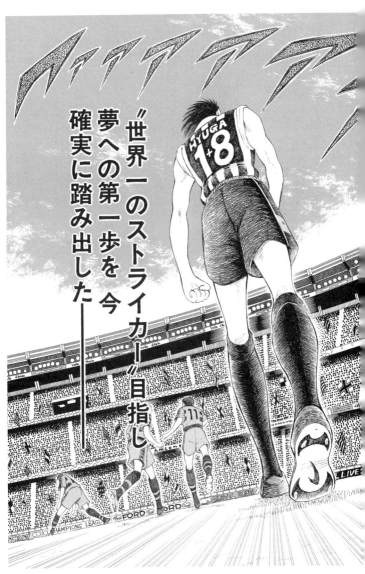

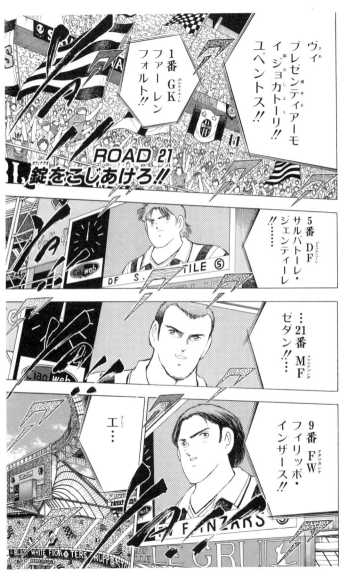

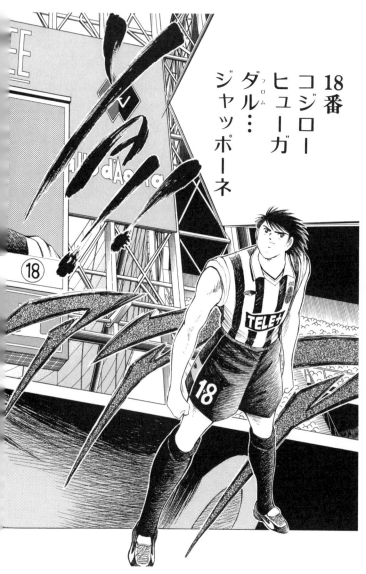

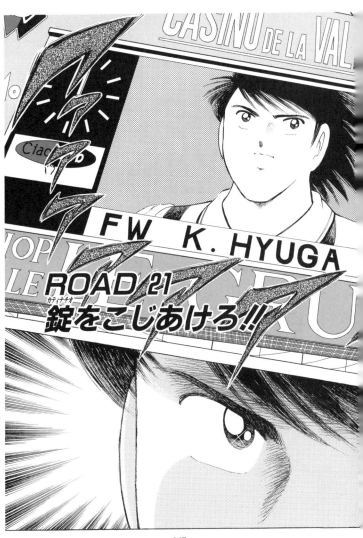

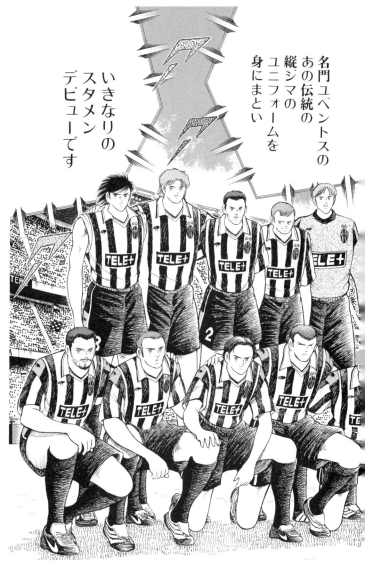

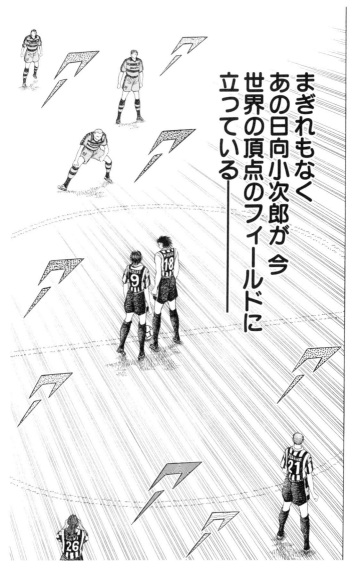

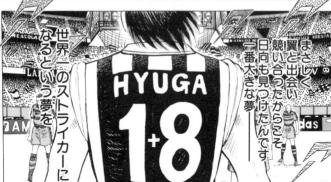

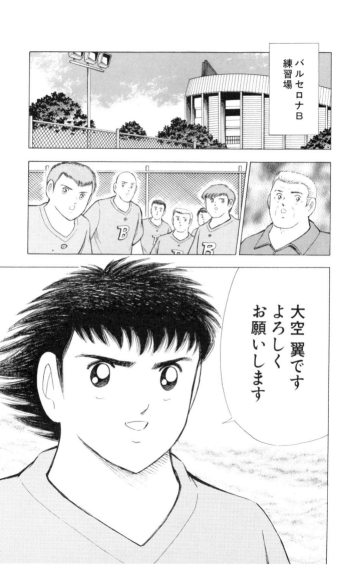

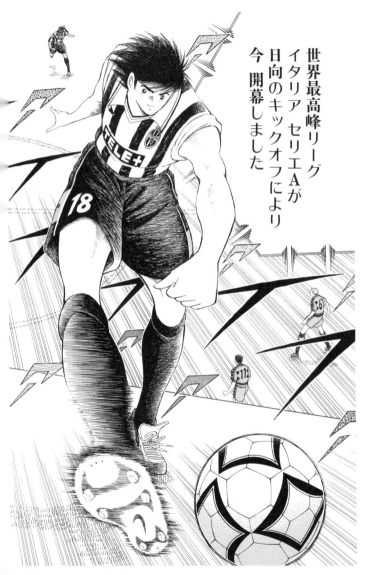

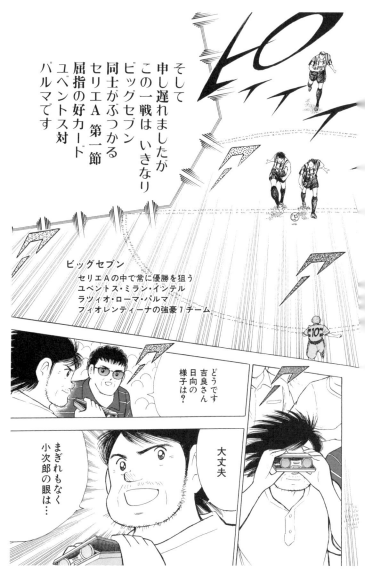

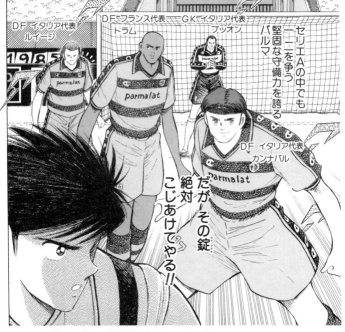

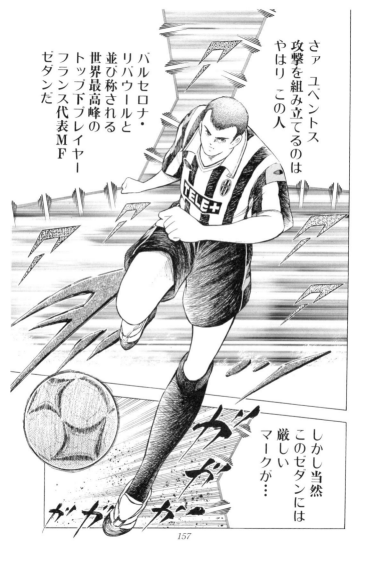

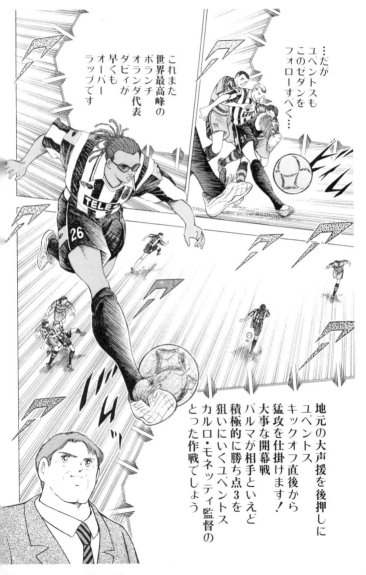

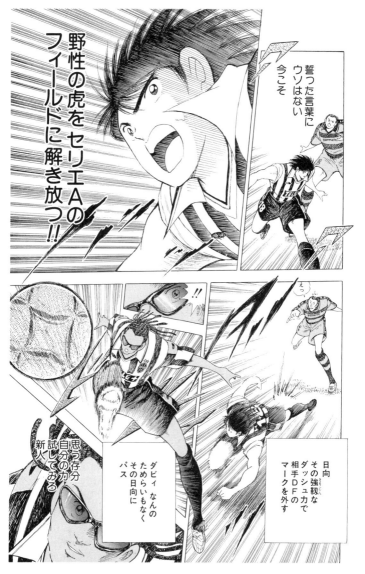

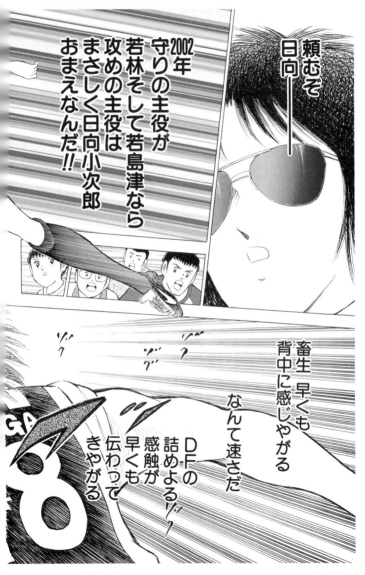

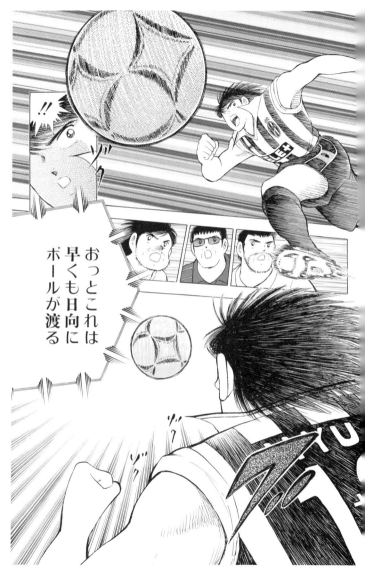

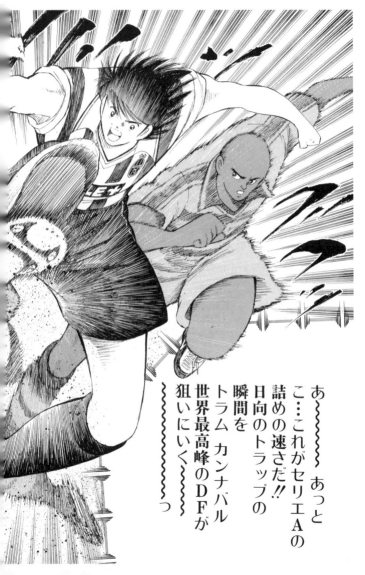

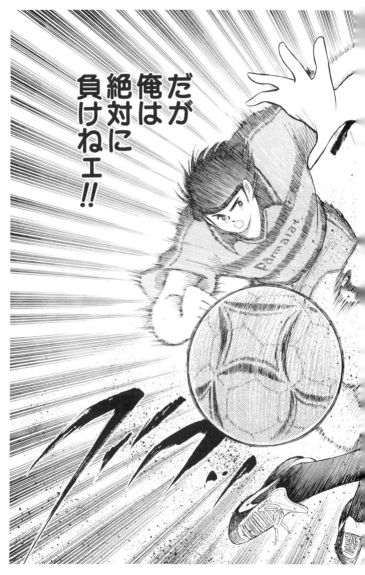

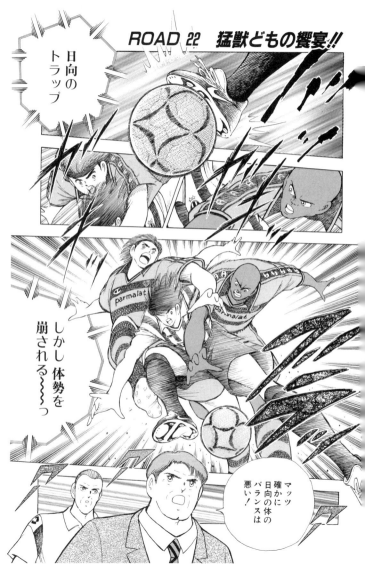

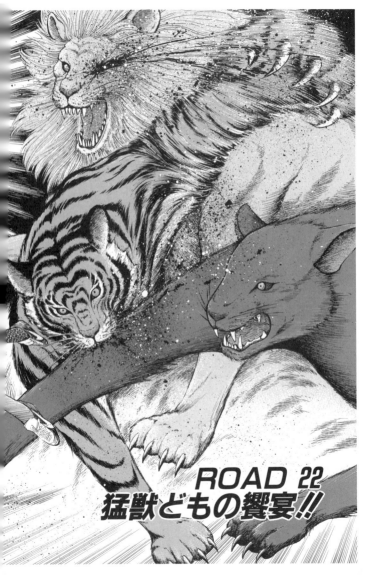

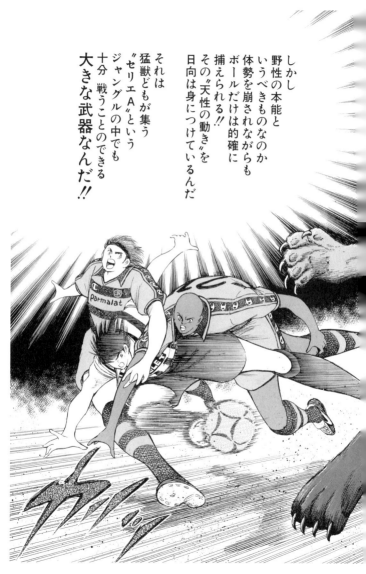

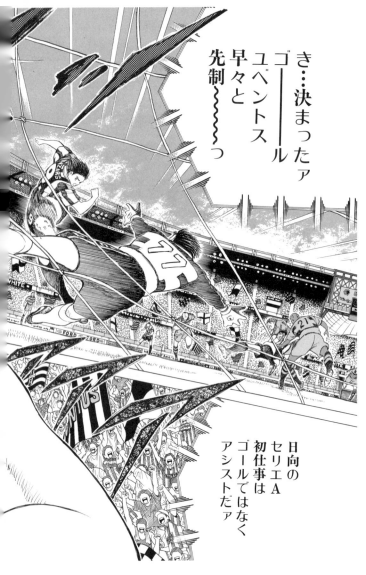

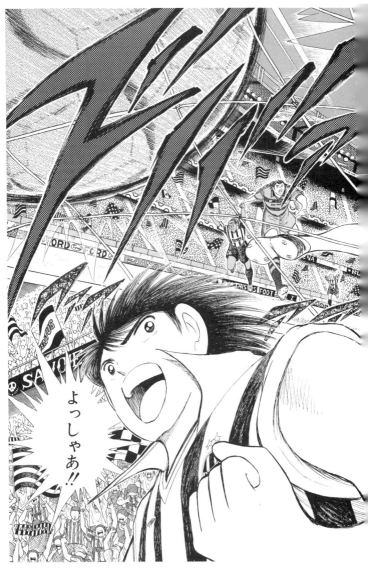

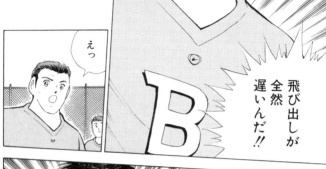

飛び出しが全然遅いんだ!!

えっ

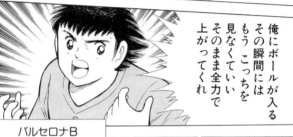

俺にボールが入るその瞬間にはもうこっちを見なくていいそのまま全力で上がってくれ

バルセロナB
MF（トップ下）
大空 翼

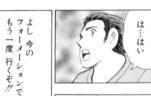

は…はい

よし 今のフォーメーションでもう一度 行くぞ!!

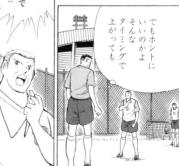

でもホントにいいのかよ そんなタイミングで上がっても

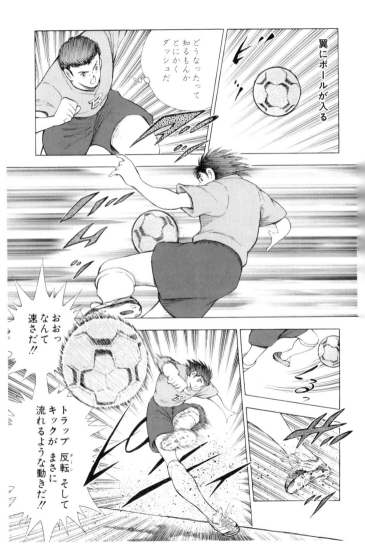

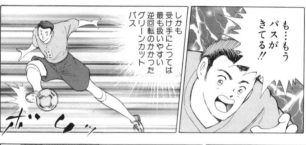

も…もうパスがきてる!!

しかも受け手にとっては最も扱いやすい逆回転のかかったグリーンカットパス

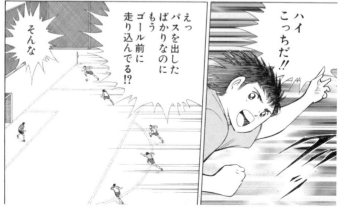

ハイこっちだ!!

えっパスを出したばかりなのにもうゴール前に走り込んでる!?

そんな

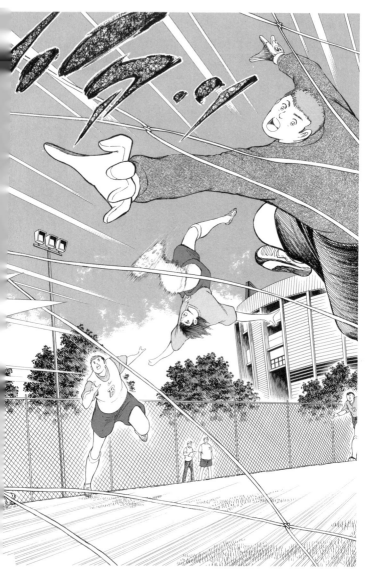

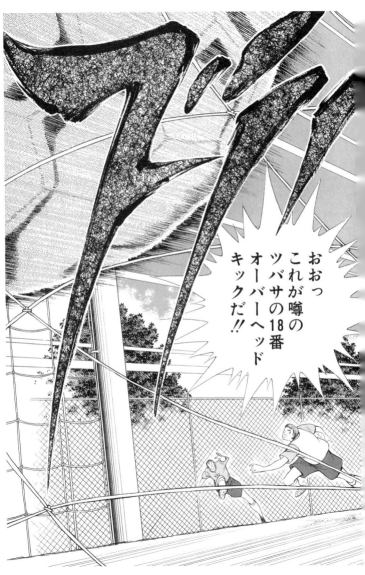

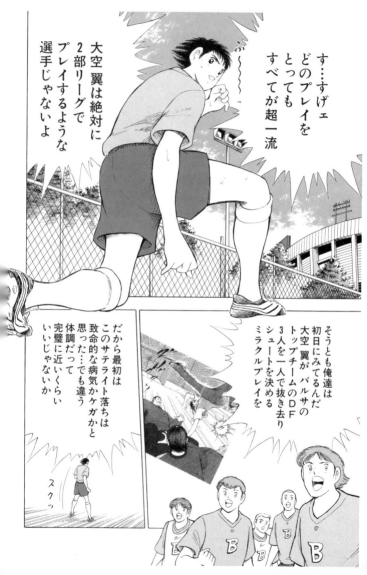

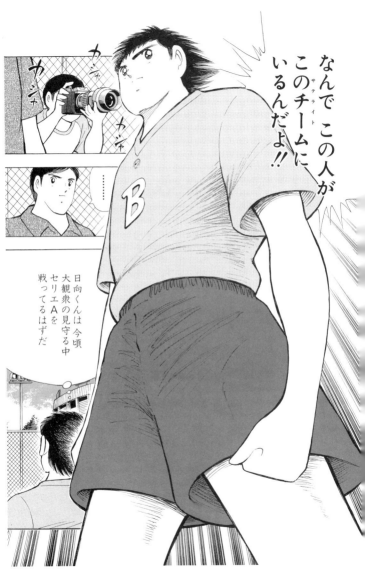

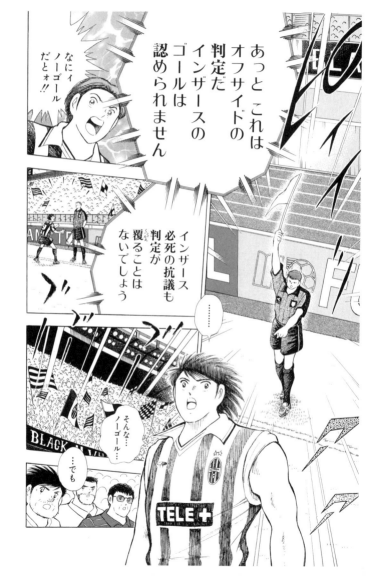

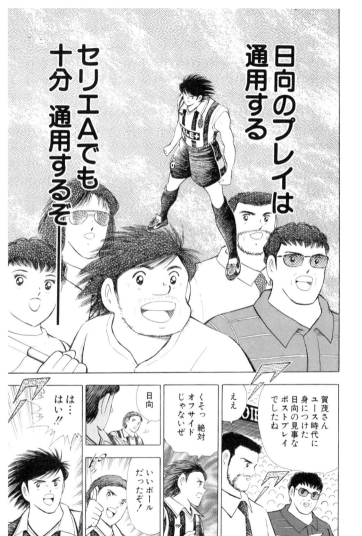

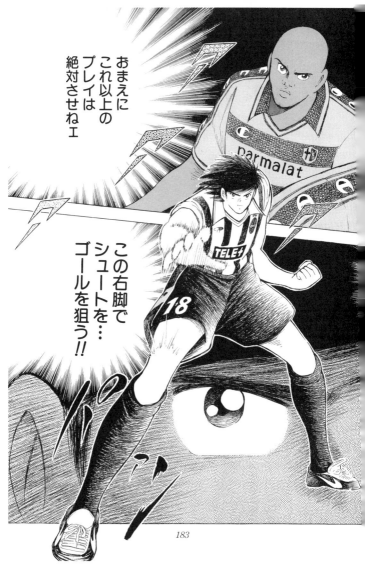

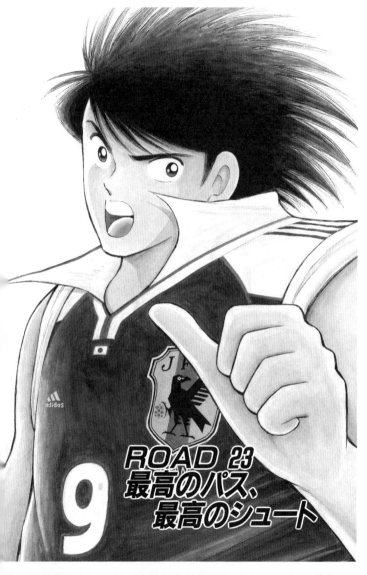

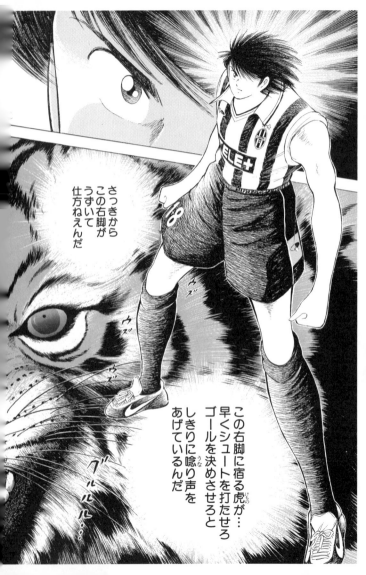

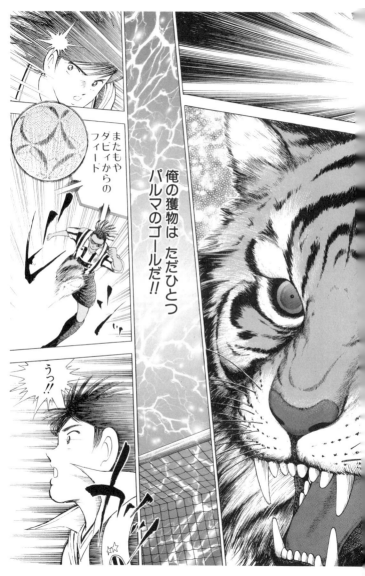

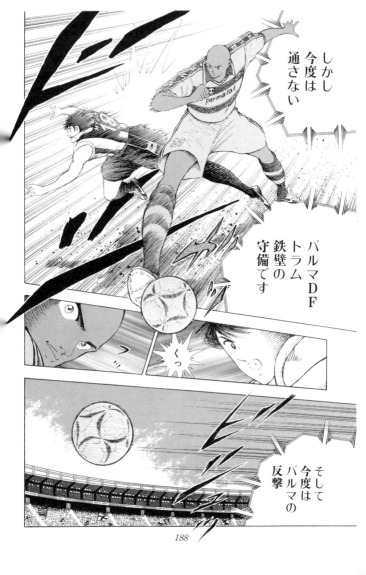

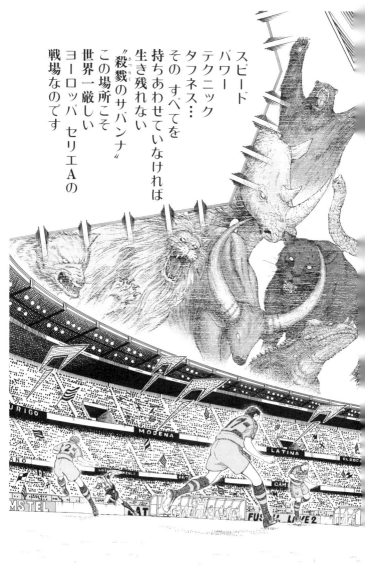

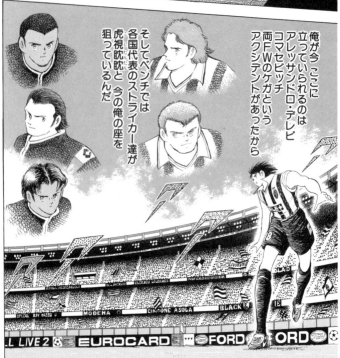

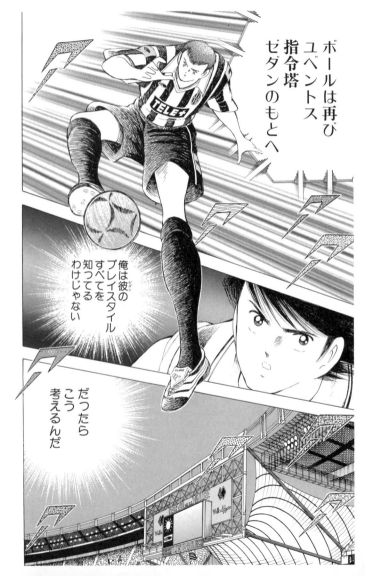

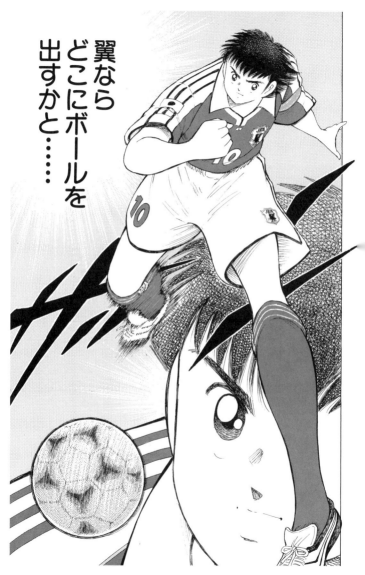

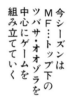

一週間後のリーガ2部開幕

今シーズンはMF…トップ下のツバサ・オオゾラを中心にゲームを組み立てていく

……

みんなも異論はないな

は…はい

もちろんです

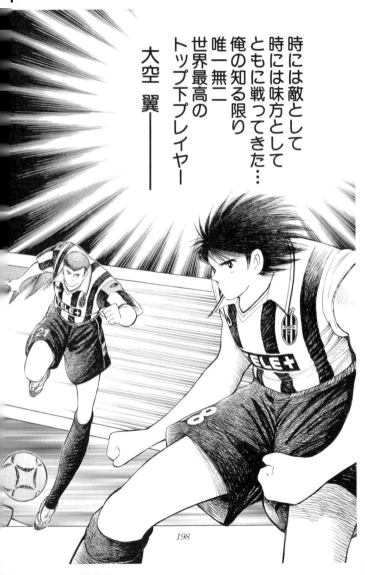

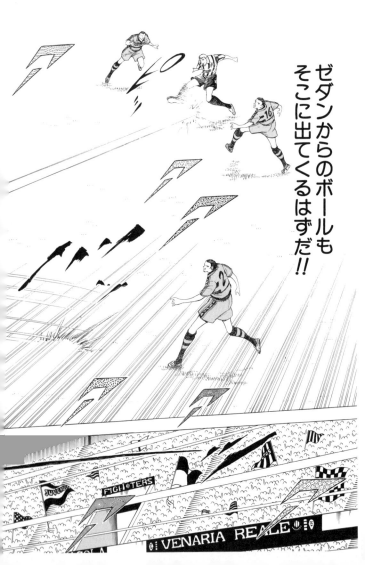

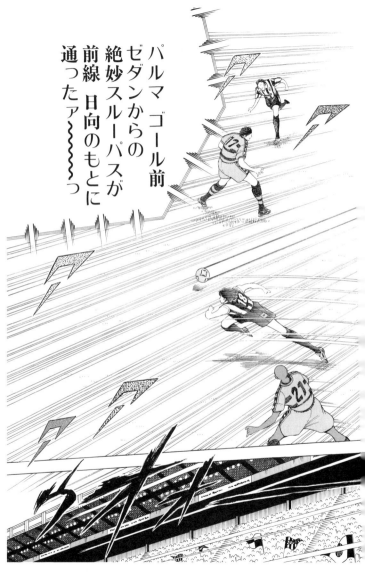

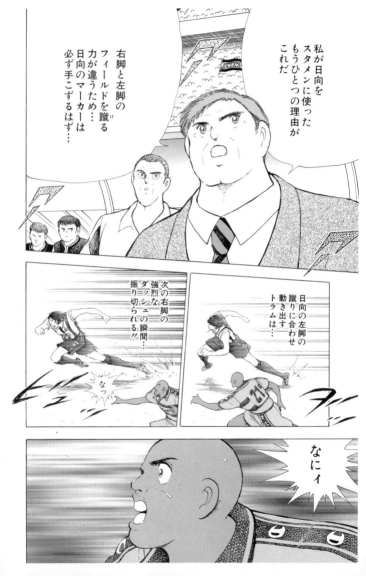

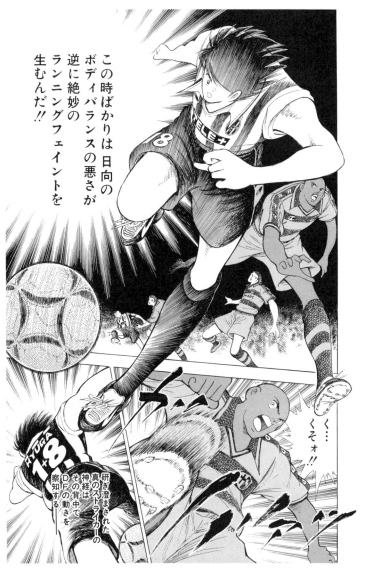

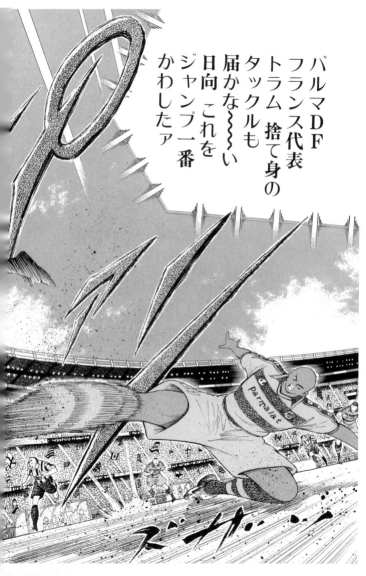

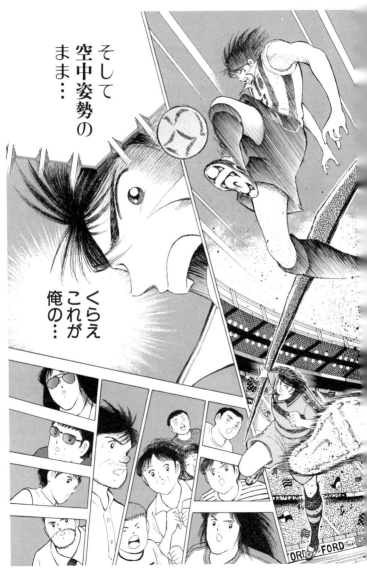

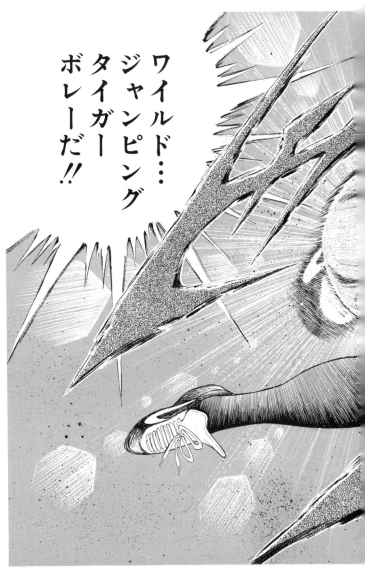

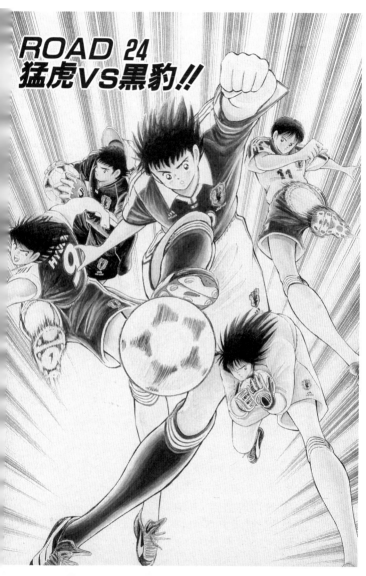

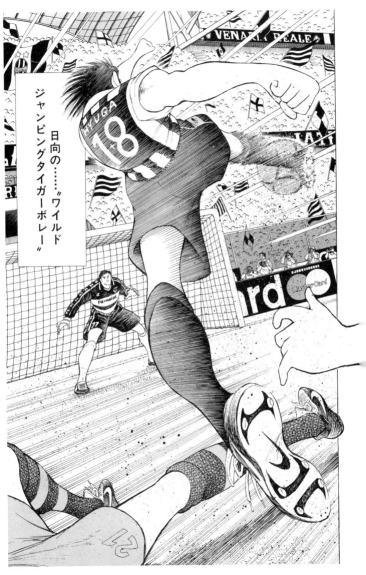

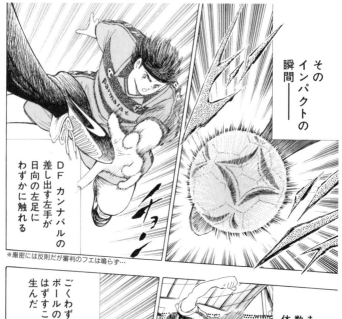

その
インパクトの
瞬間――

DFカンナバルの
差し出す左手が
日向の左足に
わずかに触れる

※厳密には反則だが審判のフエは鳴らず…

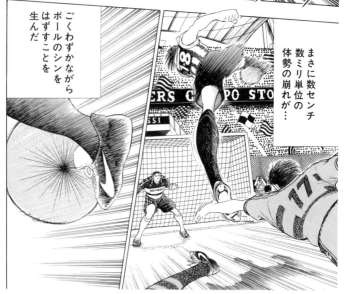

まさに数センチ
数ミリ単位の
体勢の崩れが…

ごくわずかながら
ボールのシンを
はずすことを
生んだ

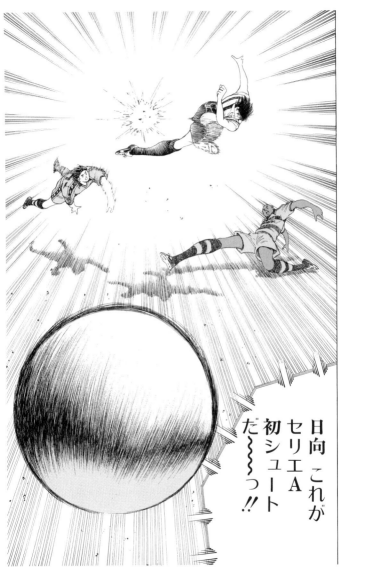

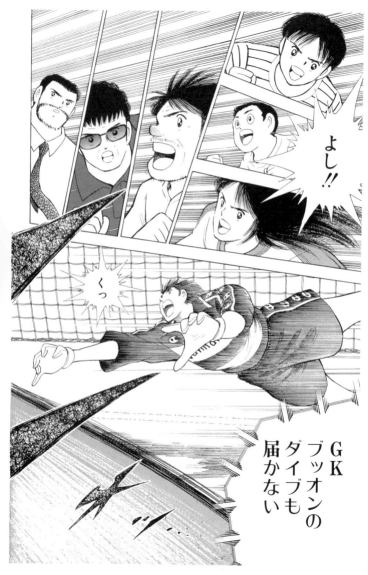

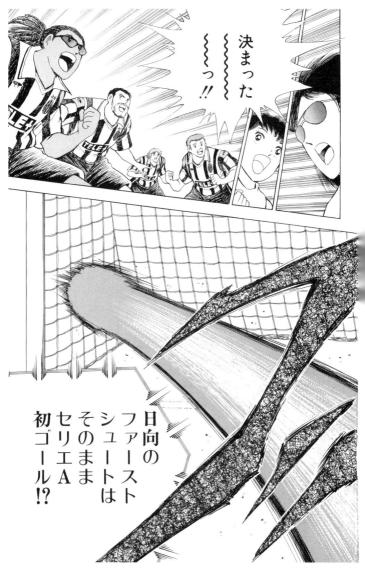

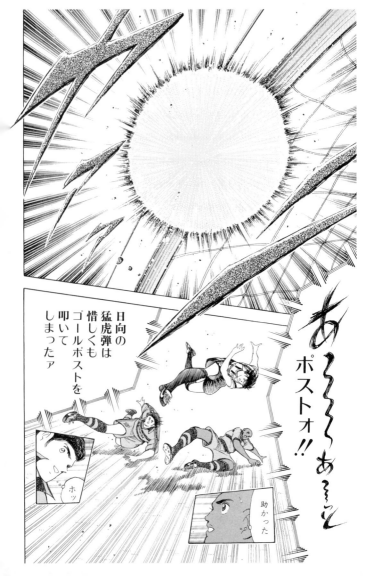

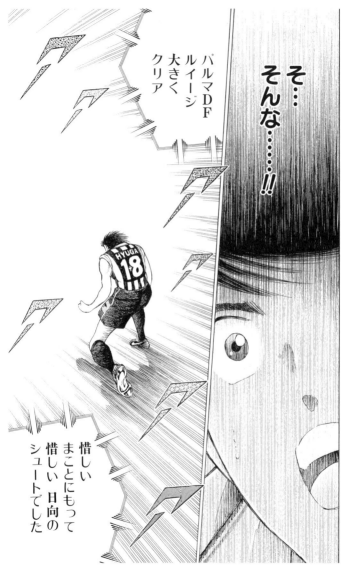

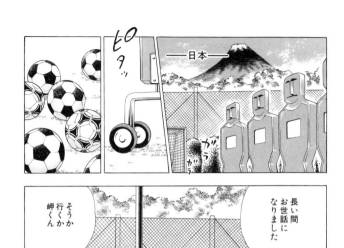

長い間お世話になりました

そうか 行くか 岬くん

いったい君はここで何本蹴っただろうね リハビリを兼ねたフリーキックを

私は思うよ…

はい

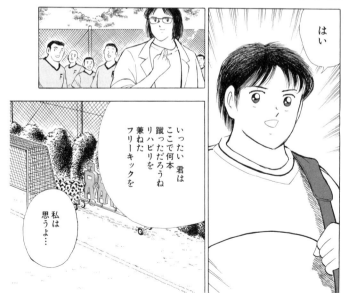

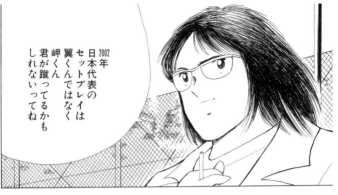

2002年
日本代表の
セットプレイは
翼くんではなく
岬くん
君が蹴ってるかも
しれないってね

それは
どうでしょう

ボクがケガで
休んでいる間
翼くんは
もっともっと
計りしれないくらいの
成長をとげている
はずです

それは
小次郎や

若林くんも
一緒

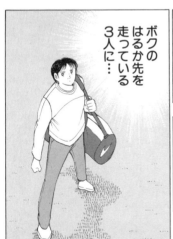

ボクの
はるか先を
走っている
3人に…

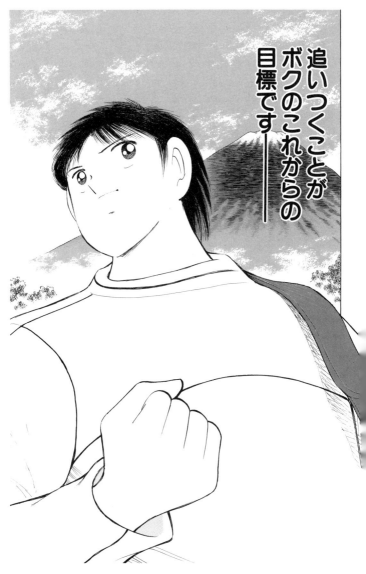

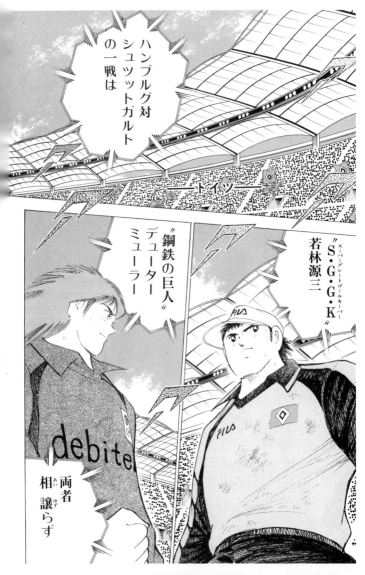

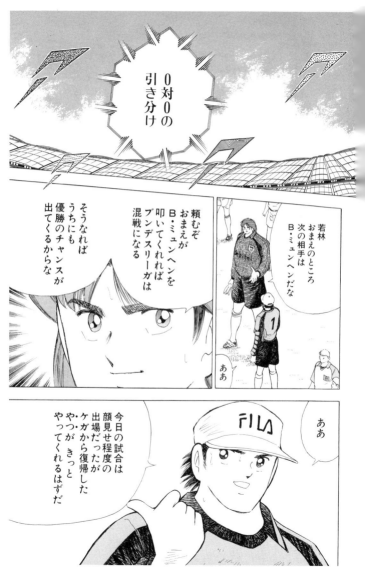

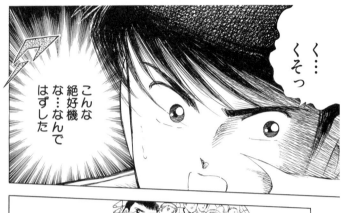

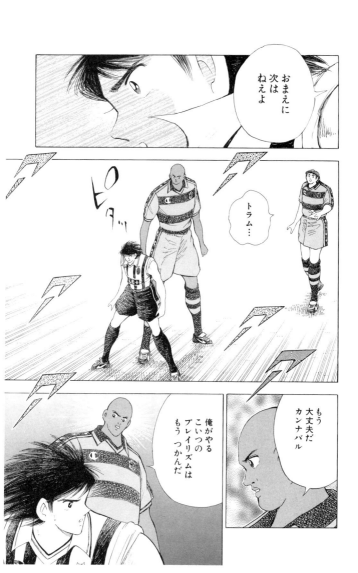

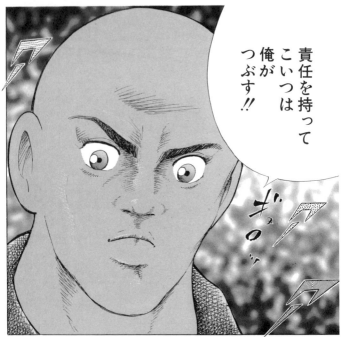

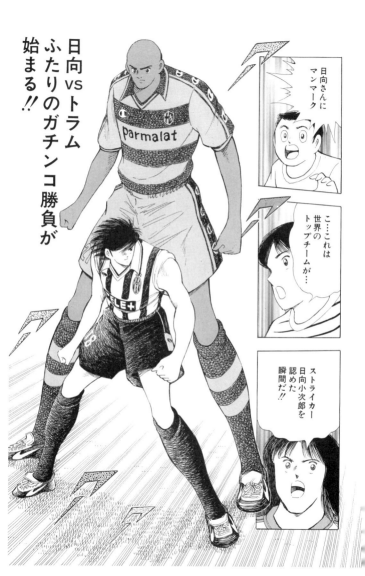

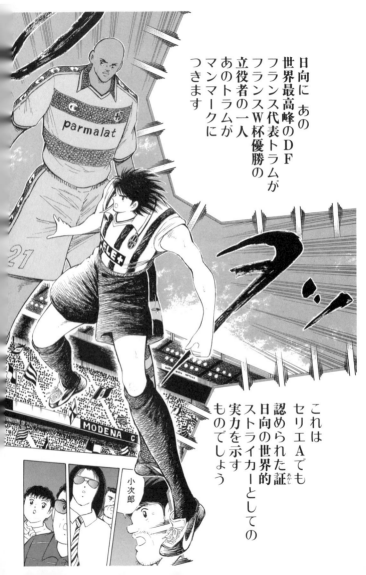

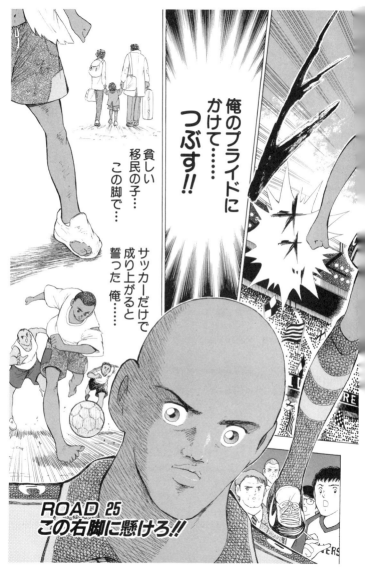

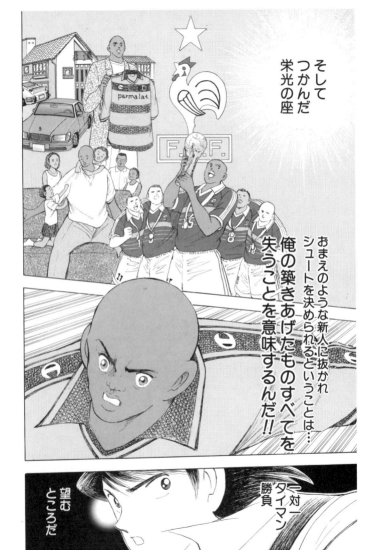

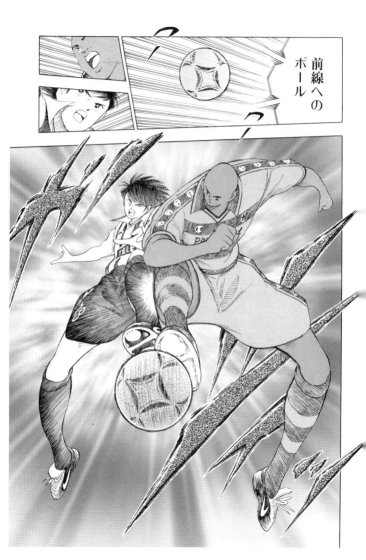

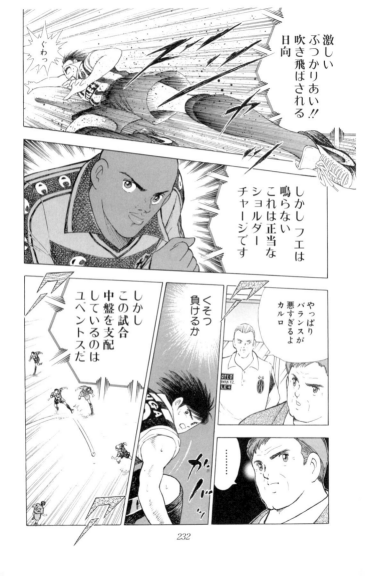

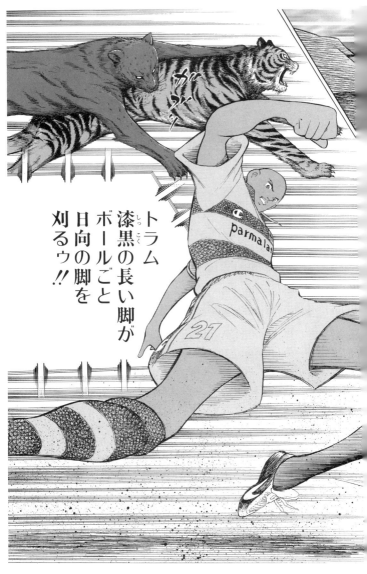

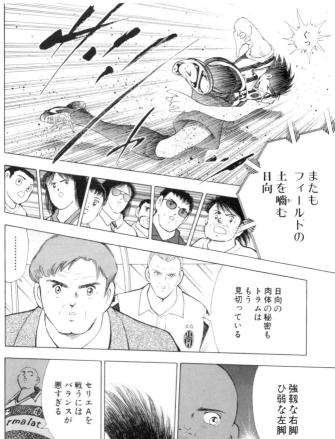

またもフィールドの土を噛む日向

日向の肉体の秘密もトラムはもう見切っている

強靭な右脚
ひ弱な左脚

セリエAを戦うにはバランスが悪すぎる

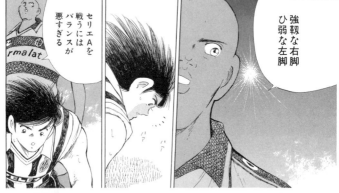

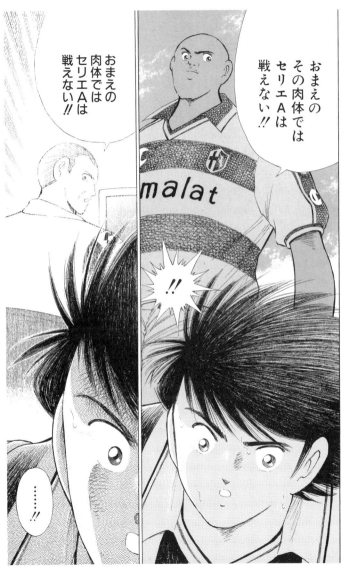

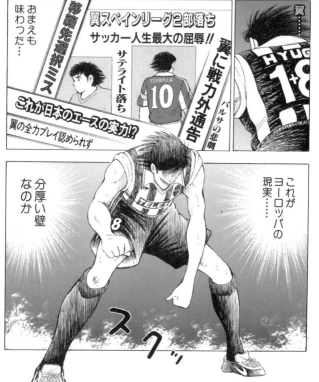

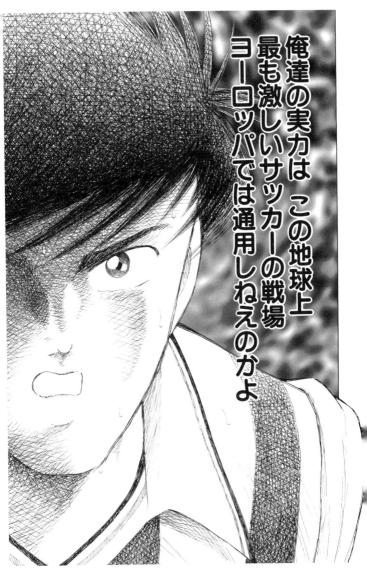

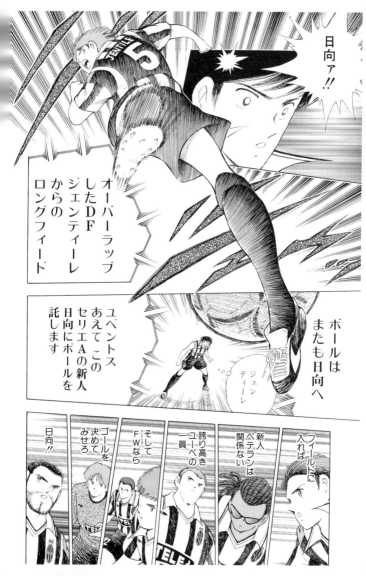

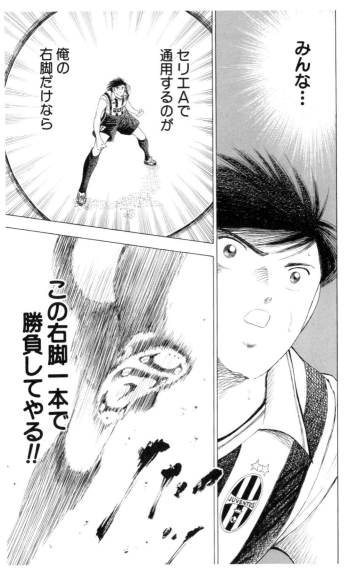

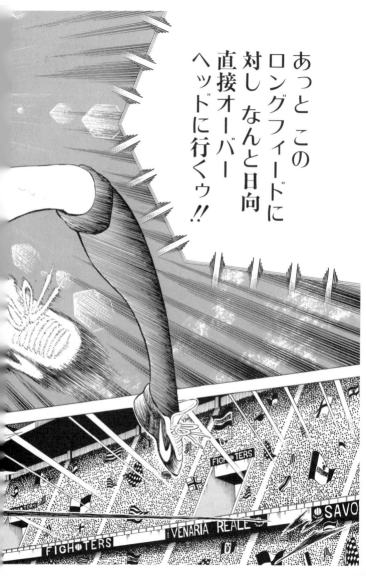

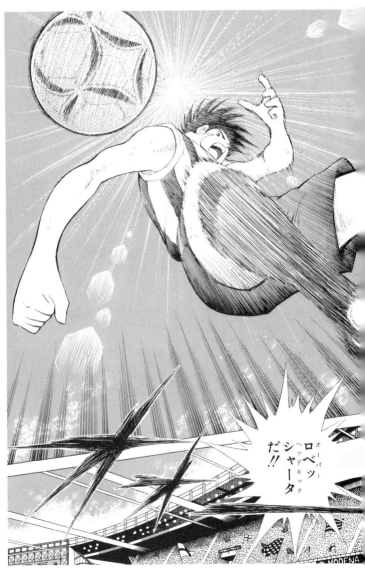

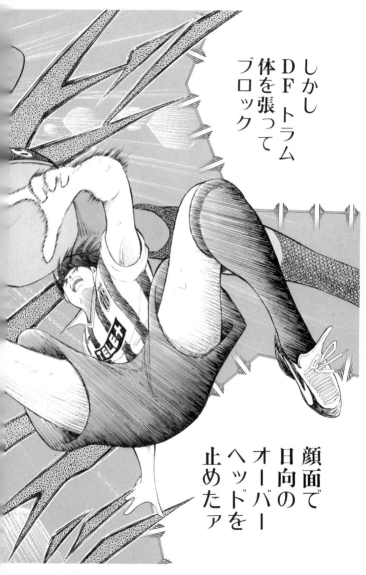

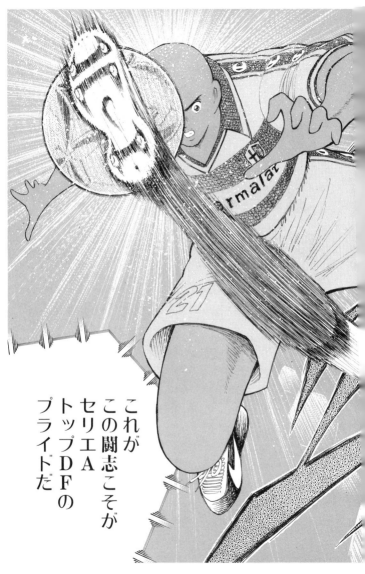

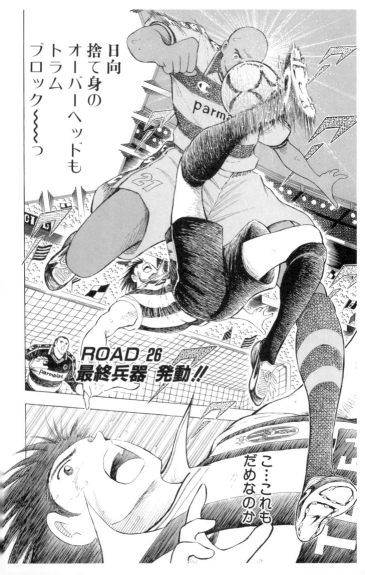

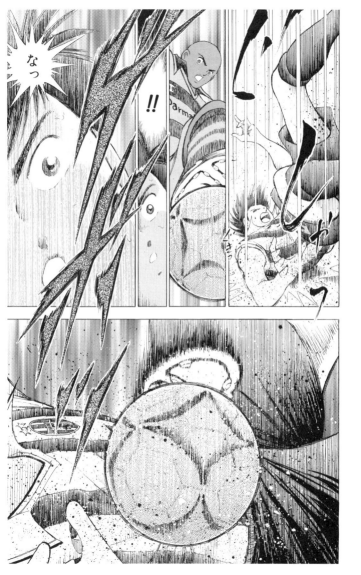

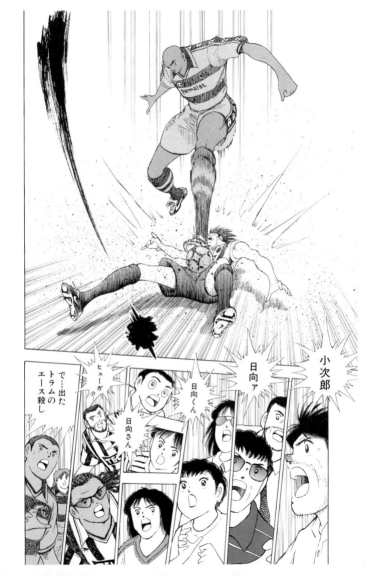

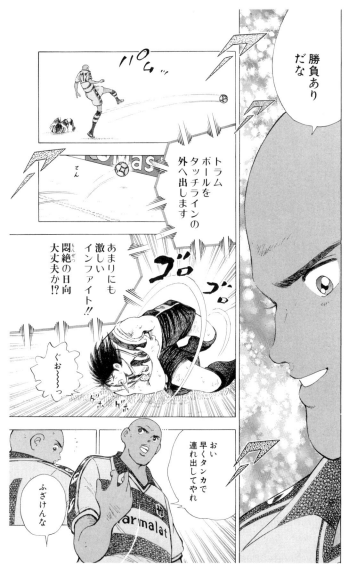

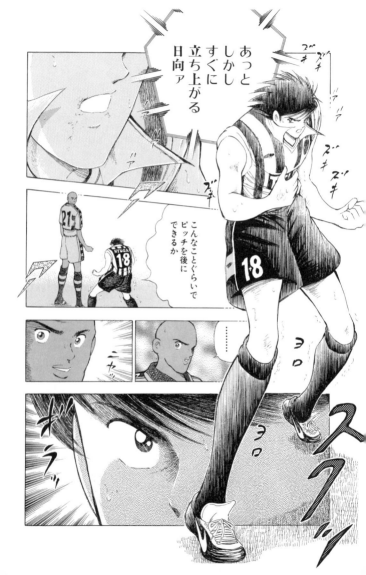

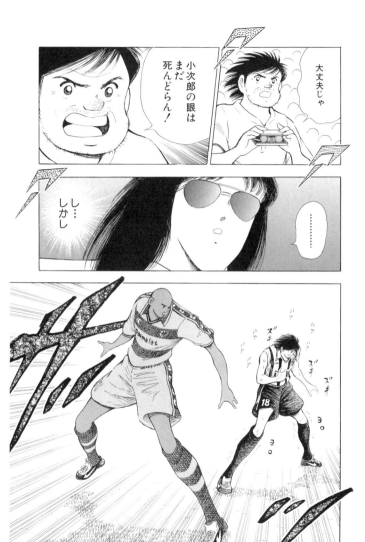

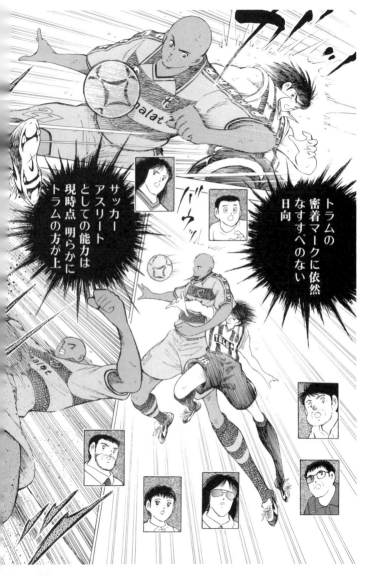

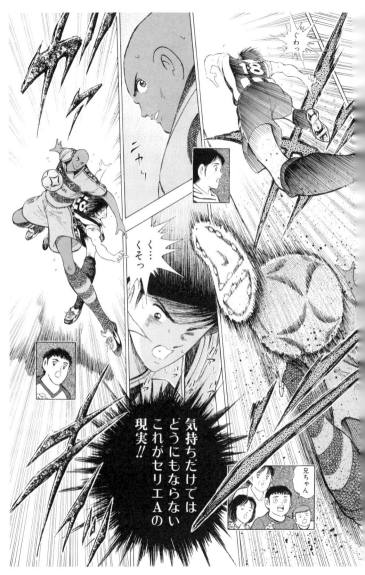

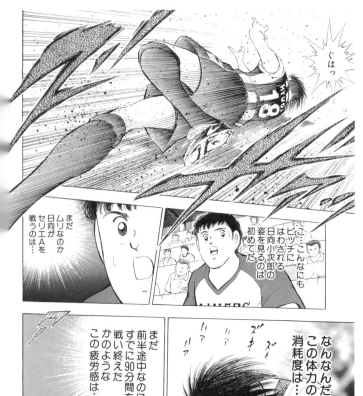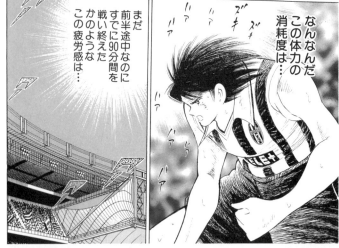

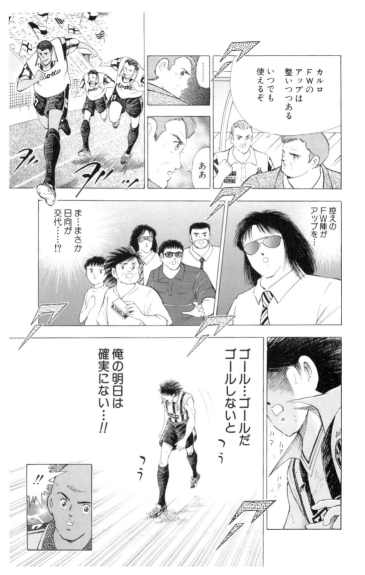

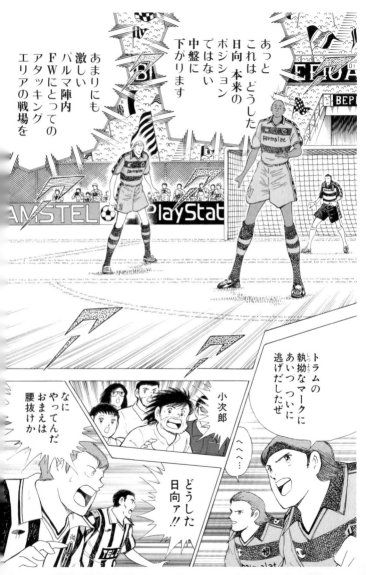

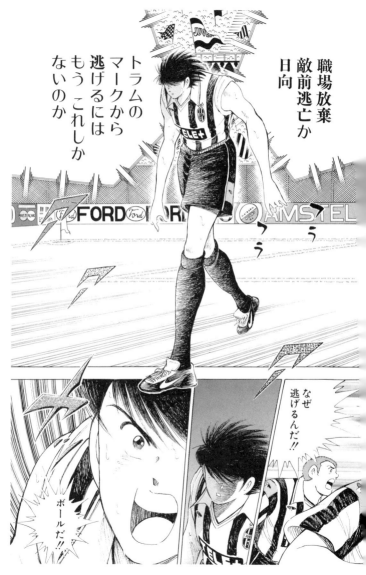

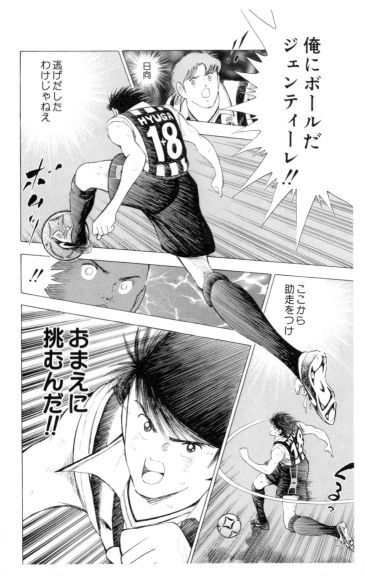

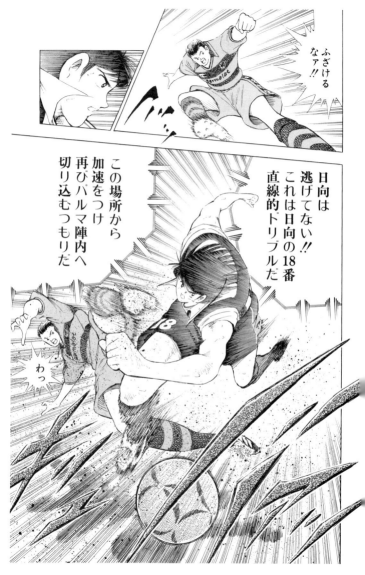

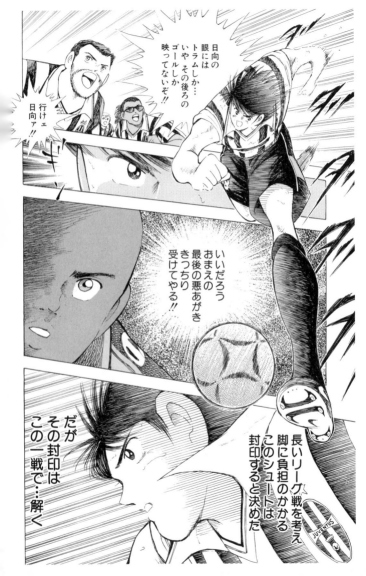

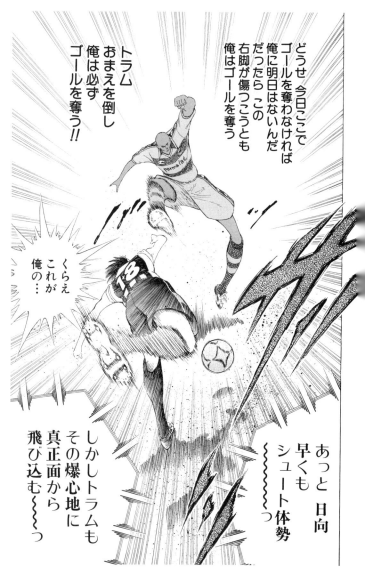

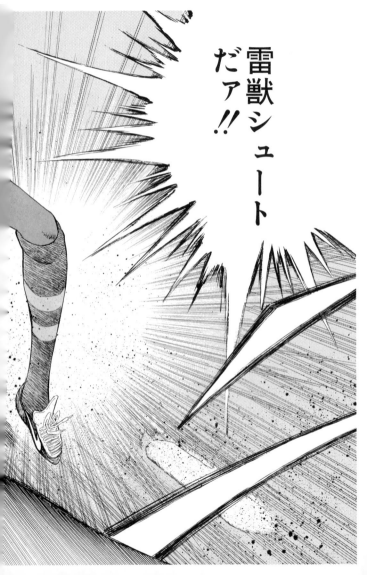

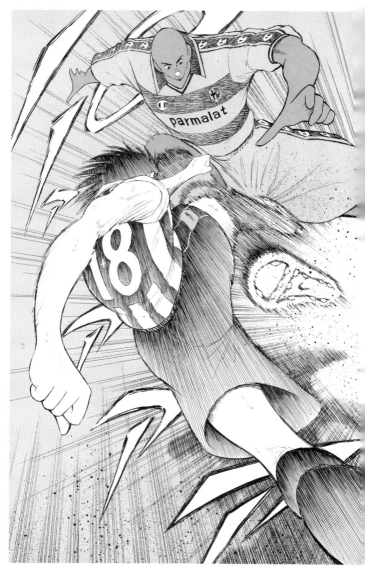

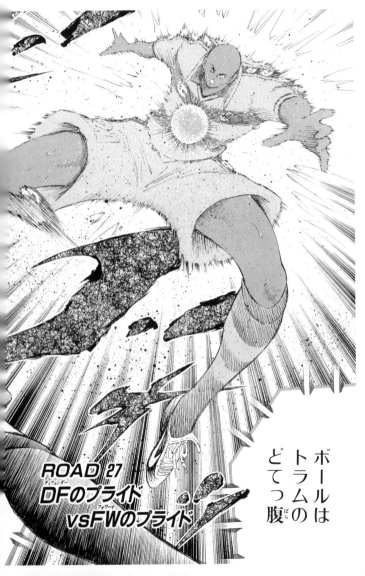

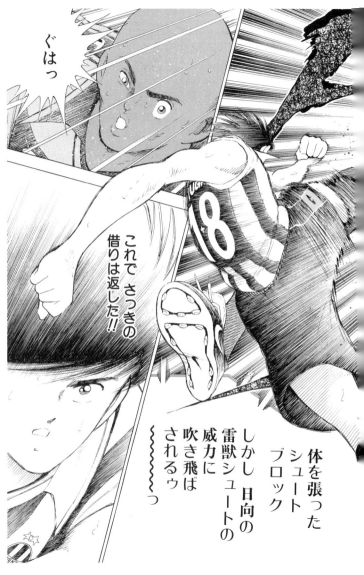

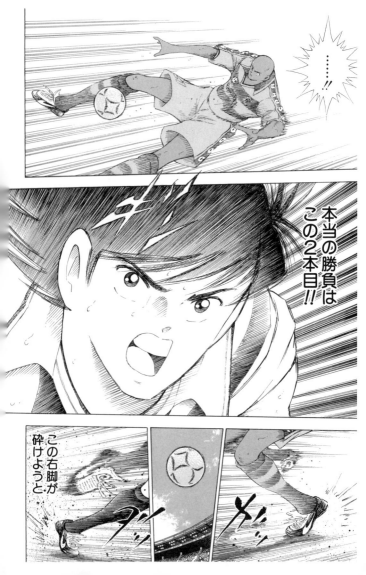

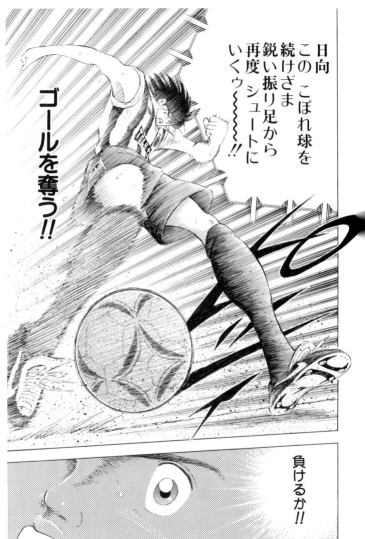

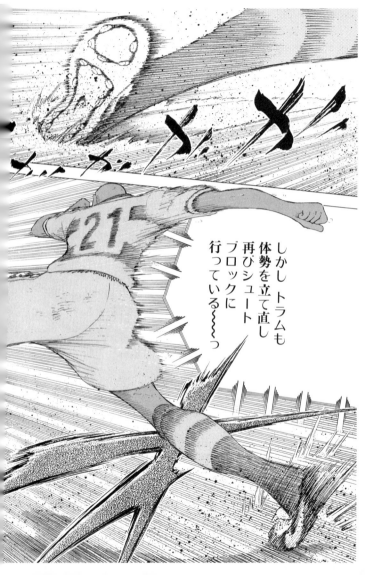

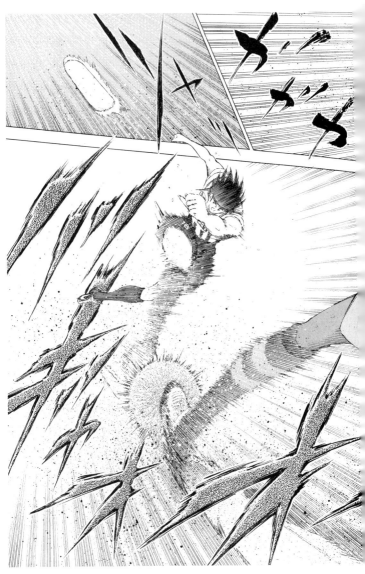

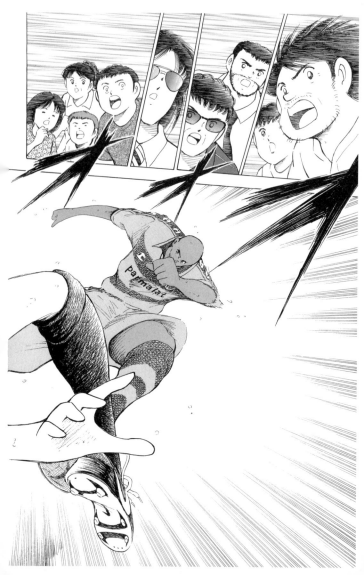

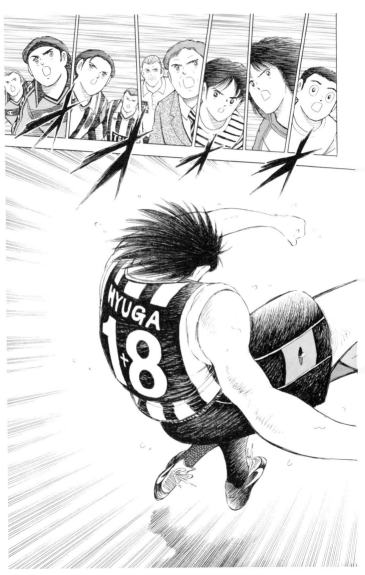

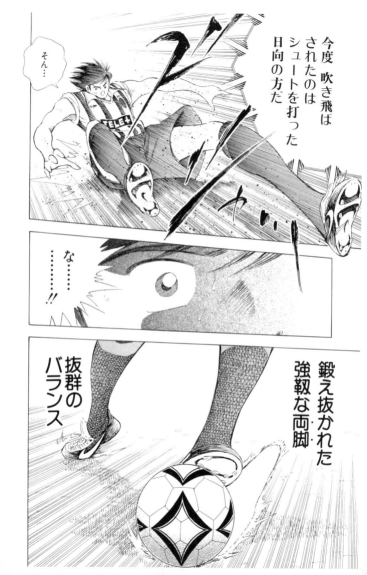

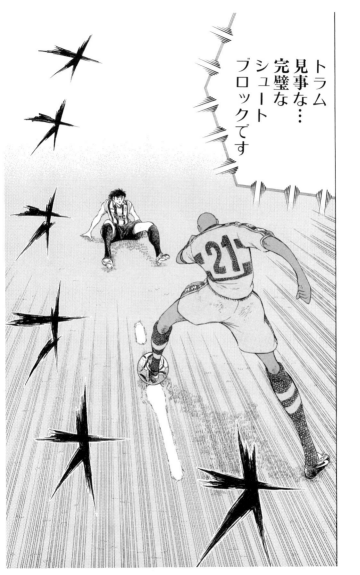

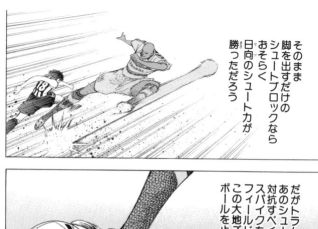

そのまま脚を出すだけのシュートブロックならおそらく日向のシュート力が勝っただろう

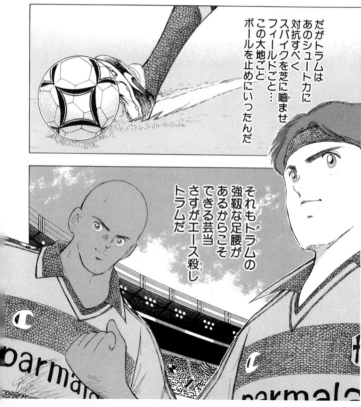

だがトラムはあのシュート力に対抗すべくスパイクを芝に嚙ませフィールドごと…この大地ごとボールを止めにいったんだ

それもトラムの強靭な足腰があるからこそできる芸当さすがエース殺しトラムだ

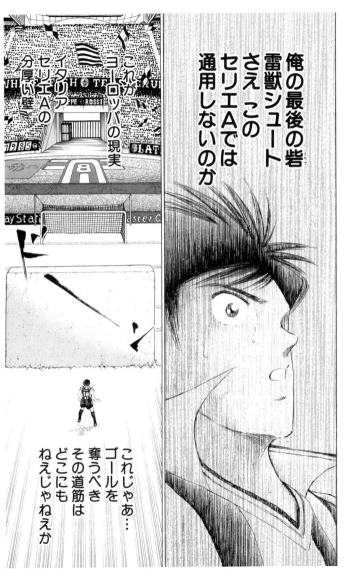

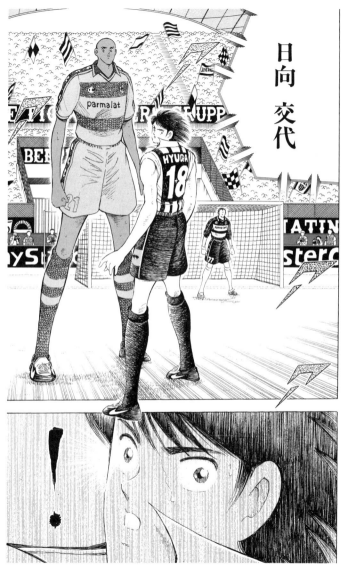

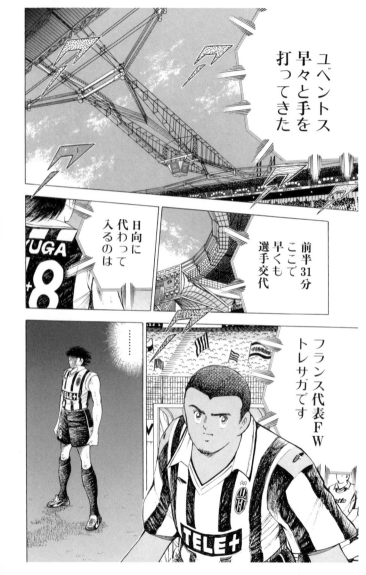

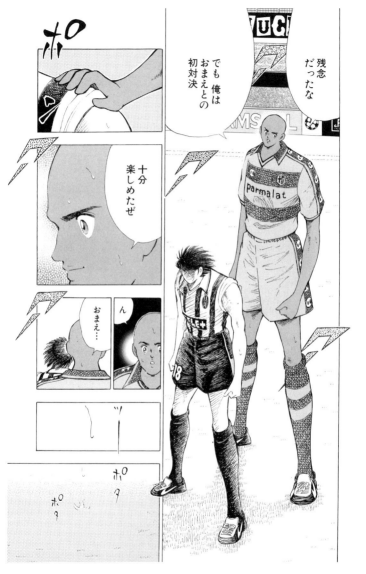

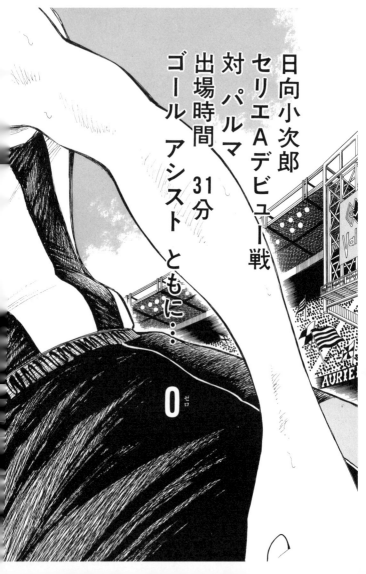

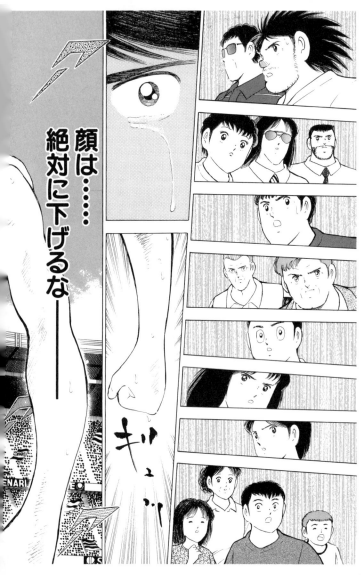

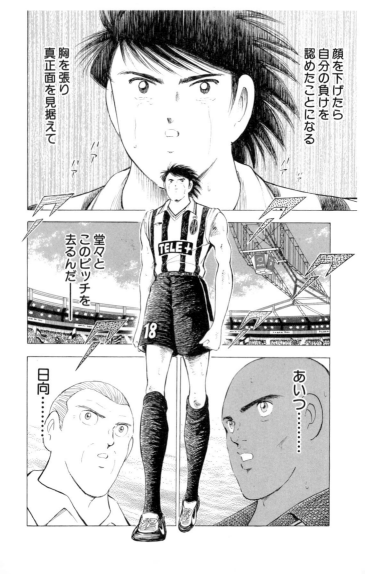

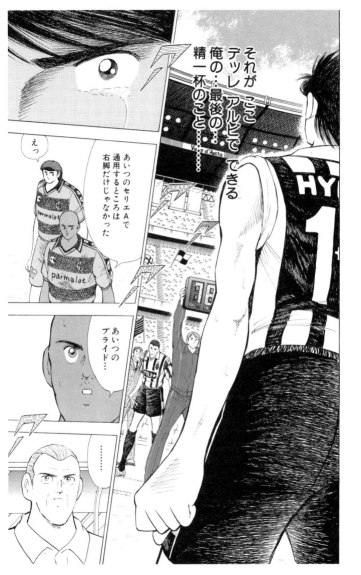

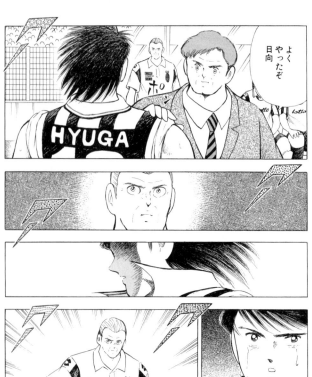

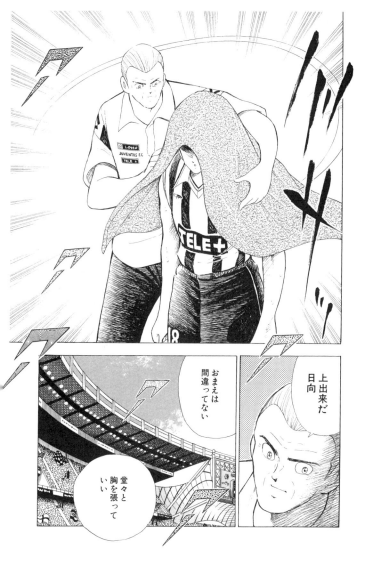

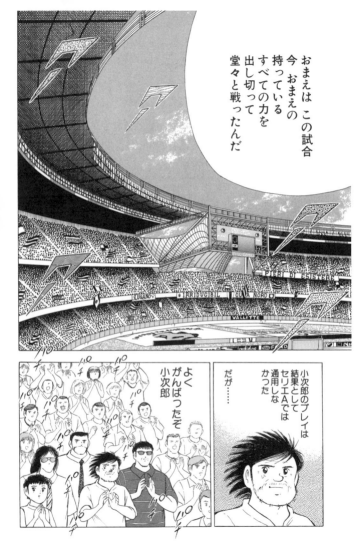

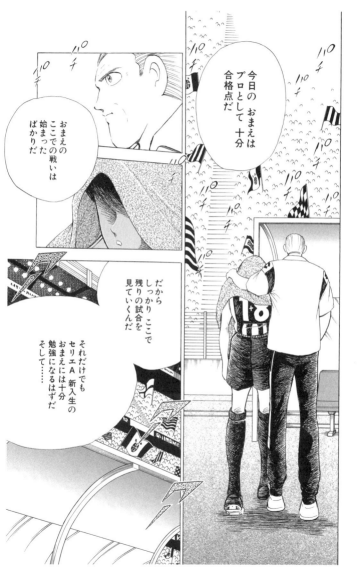

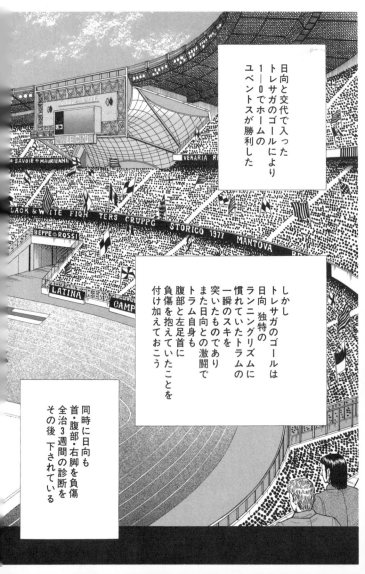

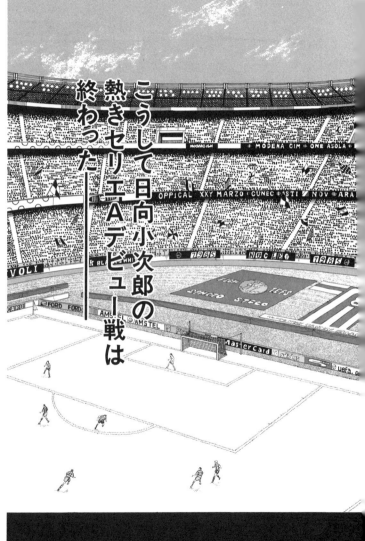
こうして日向小次郎の熱きセリエAデビュー戦は終わった

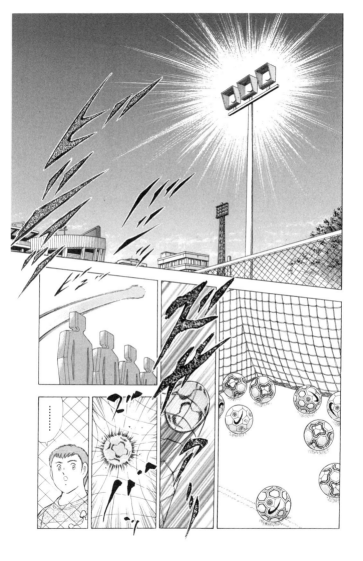

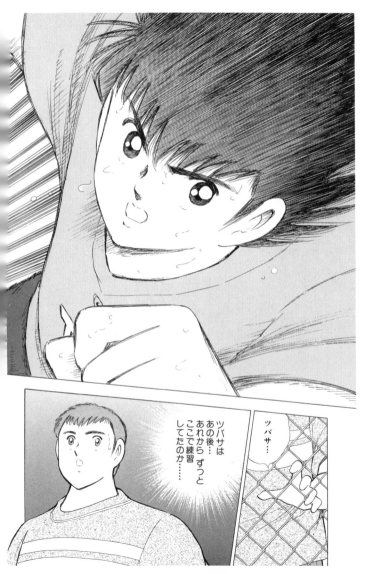

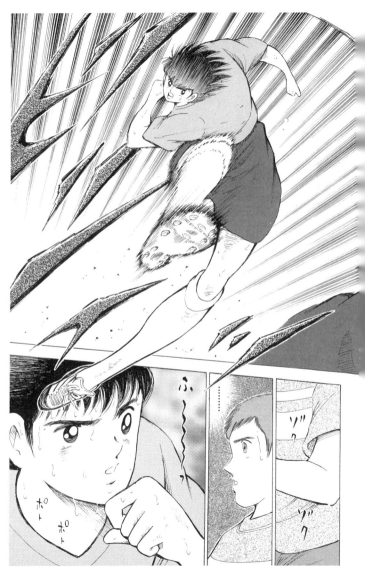

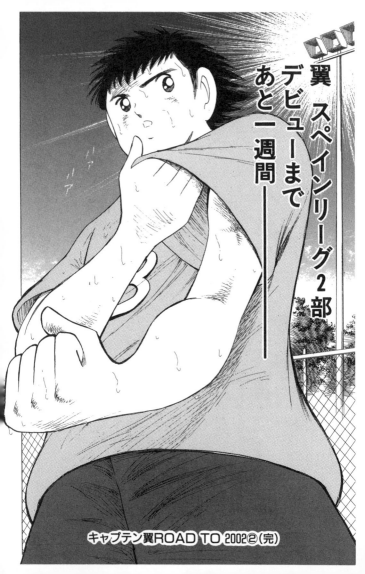

||YOSHIKATSU KAWAGUCHI Special Interview||

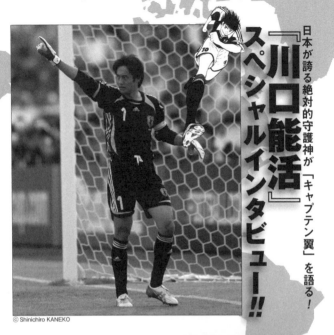

日本が誇る絶対的守護神が「キャプテン翼」を語る！

『川口能活』スペシャルインタビュー!!

© Shinichiro KANEKO

川口能活
Yoshikatsu Kawaguchi

PROFILE
1975年8月15日生まれ。ゴールキーパーで日本代表歴代No.1のキャップ数を誇る絶対的守護神。ゴール前での果敢な飛び出しと、俊敏な反応が武器。大舞台での極限状態に滅法強く、研ぎ澄まされた集中力で、絶体絶命のピンチにスーパーセーブを連発する。

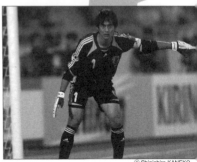

© Shinichiro KANEKO

僕が初めて『キャプテン翼』を見たのは小学校3年生の時ですね。当時、夕方にやっていたアニメを見て、ちょうどサッカーを始めた頃だったということもあって、すぐにハマりました。僕に限らず、僕らの世代は、『キャプテン翼』を見てサッカーを始めたり、サッカーに熱中するようになった人がほとんどだと思いますよ。ホントにみんな熱くしてましたね。何があそこまで僕らを熱くさせたのか……ああいう現実的にはあり得ないようなプレーが子供心に響いたということもあるでしょうし、何よりとにかく作品として面白かったですね。

『キャプテン翼』という作品の魅力は、まず純粋にプレーシーンの格好良さ。若林（源三）くんの空中でのキャッチングなんて、も

何があそこまで僕らを熱くさせたのか…

う抜群に格好いいじゃないですか。実際、自分でも真似したんですが、漫画だからちゃんとそのシーンが頭に残っているんですよね。当然、漫画だから現実ではあり得ないようなセービングもあるんですが、そういうものでも、プレーシーン自体は現実の延長なんですよ。そして、そのプレーシーンがとにかく格好いい。相手チームのエースの必殺シュートを、こともなげに止めてしまう。しかも、格好良く、鮮やかにキャッチしてしまう。そいうと

||YOSHIKATSU KAWAGUCHI Special Interview||

ころに、すごく影響を受けましたね。もちろん、自分がプレーする時は止めることが最優先だし、点を取られないことが第一だけれども、それでもサッカーにはエンターテイメントとしての側面もあると思うので、見た目の格好良さ、動きの美しさということも求められていきたいと常に思ってます。

それから、各ポジションにスター選手がいることも『キャプテン翼』の魅力の一つだと思います。FWやMFだけじゃなく、GKや

『キャプテン翼』の魅力の一つだと思います。

DFにも目標にできる選手たちがいるということは、当時のサッカー少年たちが熱中するためには欠かせない要素だったんじゃないでしょうか。なぜなら、当時はまだ日本にはプロサッカーすらなかったわけですし、テレビでもほとんどサッカー中継はやっていなかったわけです。つまり、僕らの世代にとって、目標とする選手は、（大空）翼くんであり、若林くんだったんです。

僕にとってのヒーローは、やっぱり同じGKの若林くんと若島津（健）くんでしたね。どちらもG

YOSHIKATSU KAWAGUCHI Special Interview

Kとしての能力はもちろん、性格的にも魅力的ですしね。どっちかを選ぶとすれば……ですか？　うーん……あえて選ぶならばやっぱり若林くんかな。結局、最後に勝つのはいつも若林くんですからね（笑）。

フィールドプレーヤーでは、岬（太郎）くんや三杉（淳）くん、日向（小次郎）あたりが好きですね。基本的にドラマがある選手が好きなんですよ。挫折しても、それをパワーに変えて復活するような、そういう選手に惹

各ポジションにスター選手がいることも

かれますね。例えば、岬くんは選手生命を絶たれるほどのケガをしながら、見事に復活したわけじゃないですか。高橋先生はとにかく心情描写がうまいですよね。登場人物たちの気持ちの流れがすごくして見事に復活したわけじゃないですか。高橋先生はとにかく心情描写がうまいですよね。登場人物たちの気持ちの流れがすごくリアルなので、僕ら選手でも共感できる。高橋先生はそこまでスポーツにのめり込んだことはないはずなのに、なぜここまで選手の心情がわかっているのか、不思議に思うくらいです（笑）。

||YOSHIKATSU KAWAGUCHI Special Interview||

作品に出てくるプレーで一番真似したのは、若林くん&若島津くんの横っ飛びでのセービングですね。今思えば、ホントに両親に申し訳なかったと思うんですけど、いつも自宅のソファーやベッドで横っ飛びの練習をやってました。さっきも言いましたが、作品に出てくるキャッチングの瞬間の格好いいフォームをイメージして、何度も何度も横っ飛びしたのを覚えてます。それと、若島津くんの三角蹴りも真似しました。実際にゴールポストを蹴ったりもしましたが、水泳の時間

影響を与えたわけですから、すごすぎますよね。

にプールの壁を使ってやることが多かったですね。水の中だと浮力の関係でイメージどおりにできるので、楽しかったです。

今後の『キャプテン翼』に望むこと？ もう何も望むことはないです。もう十分ですよ。これまで、僕らの世代だけじゃなくホントに多くの子供たちに夢や希望を与えてくれた作品ですから。しかも、日本だけじゃなく、世界の子供たちに影響を与えたわけですから、すごすぎますよね。『キャプテン翼』はサッカー界の真の功労者だと思います。高橋先生、

||YOSHIKATSU KAWAGUCHI Special Interview||

インタビュー・構成：岩本義弘

（この文中のデータは2007年12月のものです。）

どうか今後も魅力的な作品を描き続けてください。よろしくお願いします！

日本だけじゃなく、世界の子供たちに

★収録作品は週刊ヤングジャンプ2001年18号〜33号に掲載されました。

（この作品は、ヤングジャンプ・コミックスとして2001年9月、12月に、集英社より刊行された。）

コミック文庫HP
http://comic-bunko.
shueisha.co.jp/

キャプテン翼　全21巻

連載誌：週刊少年ジャンプ　　連載期間：1981年～1988年

サッカーボールをともだちに、ワールドカップの日本優勝を夢見る少年・大空翼が、天才キーパー・若林源三や孤高のストライカー・日向小次郎ら、全国のライバルたちと名勝負を繰り広げる!!

- 7巻に「〈番外編〉ボクは岬太郎」収録
- 14巻に「〈番外編〉メリーX'mas キャプテン翼」収録

キャプテン翼　ワールドユース編　全12巻

連載誌：週刊少年ジャンプ　　連載期間：1994年～1997年

サンパウロのユースチームで活躍する翼。その次なる目標は、19歳以下の選手による世界大会「ワールドユース選手権」で優勝すること。日向や岬、そして新星・葵新伍らと共に世界の強豪に挑む!!

- 1巻に「〈ワールドユース特別編〉最強の敵！オランダユース」収録
- 6巻に「〈番外編〉太陽王子 グーリットへの挑戦 直角フェイント完成への道!の巻」収録

キャプテン翼　ROAD TO 2002　全10巻

連載誌：週刊ヤングジャンプ　　連載期間：2000年～2004年

ドイツ、ハンブルグで活躍を続ける若林。イタリア、ユベントスに移籍した日向。そして翼もまたスペインのバルセロナへ。世界中の強豪選手がひしめくヨーロッパのリーグで、それぞれが勝負!!

- 10巻に「日向小次郎物語 in ITALY 挫折の果ての太陽」収録

キャプテン翼　GOLDEN-23　全8巻

連載誌：週刊ヤングジャンプ　　連載期間：2005年～2008年

オリンピック金メダル獲得を目指し、黄金世代が再び集結した。過酷な合宿を潜り抜けた、岬いる23名のU-22日本代表。翼たち海外組を欠く中で、アジア代表の座を勝ち取ることができるか!?

- 8巻に「WISH FOR PEACE IN HIROSHIMA」収録

集英社文庫〈コミック版〉
キャプテン翼
好評発売中!!

⑤ 集英社文庫（コミック版）

キャプテン翼ROAD TO 2002　2

2008年1月23日　第1刷	定価はカバーに表
2025年6月7日　第4刷	示してあります。

著　者　　**高　橋　陽　一**

発行者　　**瓶　子　吉　久**

発行所　　株式　**集　英　社**
　　　　　会社
　　　　　東京都千代田区一ツ橋2−5−10
　　　　　〒101-8050

　　　　　　　　【編集部】03（3230）6251
　　　　　電話　【読者係】03（3230）6080
　　　　　　　　【販売部】03（3230）6393（書店専用）

印　刷　　**TOPPANクロレ株式会社**

表紙フォーマットデザイン　アリヤマデザインストア　　マークデザイン　居山浩二

本書の一部あるいは全部を無断で複写複製することは、法律で認められた場合を除き、著作権
の侵害となります。また、業者など、読者本人以外による本書のデジタル化は、いかなる場合で
も一切認められませんのでご注意下さい。

造本には十分注意しておりますが、乱丁・落丁（本のページ順序の間違いや抜け落ち）の場合は
お取り替え致します。購入された書店名を明記して小社読者係宛にお送り下さい。送料は小社
負担でお取り替え致します。但し、古書店で購入したものについてはお取り替え出来ません。

© Y.Takahashi　2008　　　　　　　　　　　　Printed in Japan
　　　　　　　　　　　　　ISBN978-4-08-618705-3 C0179